翰墨大家

學書有法

沈尹默　著

商務印書館

學書有法

作　　者：沈尹默

責任編輯：李瑩娜

封面設計：涂　慧

出　　版：商務印書館 (香港) 有限公司

　　　　　香港筲箕灣耀興道 3 號東滙廣場 8 樓

　　　　　http://www.commercialpress.com.hk

發　　行：香港聯合書刊物流有限公司

　　　　　香港新界荃灣德士古道 220-248 號荃灣工業中心 16 樓

印　　刷：美雅印刷製本有限公司

　　　　　九龍觀塘榮業街 6 號海濱工業大廈 4 樓 A 室

版　　次：2022 年 6 月第 1 版第 1 次印刷

　　　　　© 2015 商務印書館 (香港) 有限公司

　　　　　ISBN 978 962 07 4523 2

　　　　　Printed in Hong Kong

目　錄

書法漫談

再一次試寫關於論書法的文章

我的朋友，尤其是青年朋友們，他們都以為我能寫字，而且不斷地寫了五十多年，對於書法的理論和要訣，必定是極其精通的，屢次要求我把它寫出來，給大家看看。其實，對我這樣的估計是過了分際的，而且這個要求也是不容易應付的。因為，要滿足大家的希望，一看了我所寫的東西，就能夠徹底懂得書法，這是一件不可必得的事情。一則，書法雖非神秘的東西，但它是一種技術，自有它的微妙所在，非多看多寫，積累體會，不能有多大的真實收穫；單靠文字語言來表達一番是不能夠盡其形容的。一則，我雖然讀過了前人不少的論書法的著作，但是不能夠全部了解，至今還在不斷研討中；又沒有包慎翁的膽量，拿起筆來，便覺茫然，不知從何處說起才好。前幾年曾經試寫過一兩篇論書法的文章，發表以後，問過幾個見到我的文章的人，不是說"不容易懂"，就是說"陳義過高"。這樣的結果，就不會發生多大的效用，對於有志書法的人

沈尹默書法作品

們是絲毫沒有幫助的啊！

　　對於承受中國文化遺產的問題，這是整個建設過程中一項重要任務。人們得到了這樣莫大的啟示和教訓，因而我體會到在日常生活中，凡是沒有被群眾遺忘掉，相反地，還有一點留戀着喜愛着的東西，只要對人們有益處的，都應該重視它，都應該當一個問題來研究它，以便整理安排，更好地利用它為人民服務。中國的字畫也就應當歸入這一類。因為這個緣故，又一次被朋友們督促着要我對於中國文化遺產之一——書法，盡一點闡發和整理的力量。我經過了長時期的考慮，無可推諉地擔任下來，決定再作一次試寫。

　　這次擬不拘章節篇幅短長，只隨意寫去，儘量廣泛地收集一些材料，並力求詳盡明確，通俗易解。在我的方面必須做到這樣。至於有志於書法的閱讀者一方面，我誠懇地要求，不要隨便看過便了，如遇到不合意處，就應該提出意見，不論是關於語意欠分明、欠正確，或者是意見不同。我寫的東西是極其普通的，但是我認為都是與書法根本問題有關的；不過，我是一個無師自學的人，雖然懂得一點，總不免有些外行，方家們看了，能給我一些指正，那是十分歡迎的。初學寫字的人們的意見，我尤其願意聽受，因為他們固然沒有方家們的專門知識，但他們對於書法上各種問題的看法，一定很少成見，沒有成見，自然也少了一些障礙，在這種情況下，是會有新的發見和發展的。

　　試寫的稿子，本非定本，盡有修改和重作的可能，如果經過大家的反覆討論斟酌，將來或可成為一本集體寫成的較為完善的論書法的小冊子，指望它能夠起一些推陳出新的作用。

我學習書法的經過和體驗

　　我自幼就有喜歡寫字的習慣，這是由於家庭環境的關係，我的祖父和父親都是善於寫字的。祖父揀泉公是師法顏清臣、董玄宰兩家，父親闓齋公早年學歐陽信本體，兼習趙松雪行草，中年對於北朝碑版尤為愛好。祖父性情和易，索書者有求必應。父親則謹嚴，從不輕易落筆，而且忙於公事，沒有閒空來教導我們。我幼小是從塾師學習黃自元所臨的歐陽《醴泉銘》，放學以後，有時也自動地去臨模歐陽及趙松雪的碑帖，後來看見父親的朋友仇沬之先生的字，愛其

唐・歐陽詢《九成宮醴泉銘》（局部）

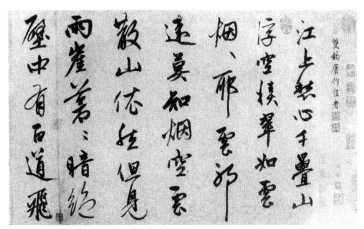

元‧趙孟頫《煙江疊嶂圖詩卷》（局部）

流利，心摹取之，當時常常應酬人的請求，就用這種字體，今日看見，真要慚愧煞人。

　　記得十五六歲時，父親交給我三十柄摺扇，囑咐我要帶着扇骨子寫。另一次，叫我把祖父在正教寺高壁上寫的一首賞桂花長篇古詩用魚油紙蒙着鈎模下來。這兩次，我深深感到了我的執筆手臂不穩和不能懸着寫字的苦痛，但沒有下決心去練習懸腕。二十五歲左右回到杭州，遇見了一個姓陳的朋友，他第一面和我交談，開口便這樣説：我昨天在劉三那裏，看見了你一首詩，詩很好，但是字其俗在骨。我初聽了，實在有些刺耳，繼而細想一想，他的話很有理由，我是受過了黃自元的毒，再沾染上一點仇老的習氣，那時，自己既不善於懸腕，又喜歡用長鋒羊毫，更顯得拖拖沓沓地不受看。陳姓朋友所説的是藥石之言，我非常感激他。就在那個時候，立志要改正以往的種種

錯誤，先從執筆改起，每天清早起來，就指實掌虛，掌豎腕平，肘腕並起的執着筆，用方尺大的毛邊紙，臨寫漢碑，每紙寫一個大字，用淡墨寫，一張一張地丟在地上，寫完一百張，下面的紙已經乾透了，再拿起來臨寫四個字，以後再隨便在這寫過的紙上練習行草，如是不間斷者兩年多。一九一三年到北京大學教書，下課以後，抽出時間，仍舊繼續習字。那時改寫北碑，遍臨各種，力求畫平豎直，一直不斷地寫到一九三〇年。經過了這番苦練，手腕才能懸起穩準地運用。在這個期間，又得到好多晉唐兩宋元明書家的真跡影片，寫碑之餘，從米元章上溯右軍父子諸帖，得到了很多好處。一九三三年回到上海，重複用唐碑的功。隋唐各家，都曾仔細臨摹過，於褚河南諸碑領悟較為深入。經過了遍臨各種碑帖及各家真跡的結果，到了一九三九年，才悟到自有毛筆以來，運用這樣工具作字的一貫方法。凡是前人沿用不變的，我們也無法去變動它，前人可以隨着各人的意思變易的，我也可以變易它，這是一個基本原則。在這裏，就可以看出一種根本法則是甚麼，這就是我現在所以要詳細講述的東西——書法。

寫字的工具——毛筆

有人說，用毛筆寫字，實在不如用鋼筆來得方便，現在既有了自來水鋼筆，那末，毛筆是不久就會

"大明萬曆年製"款毛筆

廢棄掉的。因此，凡是關於用毛筆的一切講究，都是多餘的事，是用不着的，也很顯得是不合時代的了。這樣說法對嗎？就日常一般應用來說，是對的，但是只對了一半，他們沒有從全面來考慮；中國字不單是有它的實用性一方面，而且還有它的藝術性一方面呢。要字能起藝術上的作用，那就非採用毛筆寫不可。不要看別的，只要看一看世界上日常用鋼筆的國家，那佔藝術重要地位的油畫，就是用毛筆畫成的，不過那種毛筆的形式製作有點不同罷了；至於水彩畫的筆，那就完全和中國的一樣。因為靠線條構成的藝術品，要能夠運用粗細、濃淡、強弱各種不同的線條來表現出調協的色彩和情調，才能曲盡物象，硬筆頭是不能夠奏這樣的功效的。字的點畫，等於線條，而且是一色墨的，尤其需要有微妙的變化，才能現出圓活妍潤的神采，正如前人所說"戈戟銛銳可畏，物象生動可奇"，字要有那樣種種生動的意態，方有可觀。由此可知，不管今後日常寫字要不要用毛筆，就藝術方面來看，毛筆是不可廢棄的。

　　中國最早沒有紙張的時候，是用刀在龜甲、獸骨上面刻字來記載事情，後來竹簡、木簡代替了甲骨，

便用漆書。漆是一種富有黏性的濃厚液體，可以用一種削成的木質、或者是竹的小棒蘸着寫上去，好比舊式木工用來畫墨線的竹片子一樣。漸漸地發現了石墨，把它研成粉末，用水調勻，可以寫字，比漆方便得多。這樣，單單一枝木和竹的小棒子，是不適用的了，因而發生了利用獸毛繫紮成筆頭，然後再把它夾在三五寸長的幾個木片或者竹片的尖端去蘸墨使用的辦法，這便是後來毛筆形式的起源。曾經看見龜甲上有精細的朱色文字尚未經刀刻的，想必當時已經有了毛筆，如果沒有毛筆的話，那種字是無法寫上去的。不知經過了多少年代的改進，積累經驗，精益求精，直到秦朝，蒙恬才集其大成，後世就把製筆的功勞，一概歸之於蒙恬。蒙恬起家便做典獄文學的官，想來他在當時也和李斯、趙高一樣，寫得一筆好字，可惜沒有能夠流傳下來。

　　在這裏，我體會到了一件重要事情，就是中國的方塊字和其他國家的拼音文字不同，自從有文字以來，留在世間的，無論是甲骨文，是鐘鼎文，是刻石，是竹簡木版，無一不是美觀的字體，越到後來，絹和紙上的字跡，越覺得它多式多樣的生動可愛。這樣的歷史事實，無可辯駁地證明了中國的字，一開始就具有藝術性的特徵。而能儘量地發展這一特徵，是與所用的幾經改進過的工具——毛筆有密切而重要的關係的。因此，中國書法中，最關緊要和最需要詳細說明的就是筆法。

書法的由來及其必要性和重要性

在未曾講述筆法以前，首先應該說明以下一件極其重要的事實：

筆法不是某個先聖先賢根據個人的意願制定出來，要大家遵守的，而是本來就在字的本身的一點一畫中間本能地存在着的，是在人體的手腕生理能夠合理的動作和所用工具能夠適應的發揮作用等兩個條件相結合的原則下，才自然地形成，而在字體上生動地表現出來的。但是經過好多歲月，費去了不少人仔細傳習的力量，才創造性地被發現了，因之，把它規定成為書家所公認的筆法。我現在不憚煩地在下面舉幾個例子，為得使人更容易了解這樣的法則是不能不遵守的，遵守着法則去做，才會有成就和發展的可能。

猶如語言一樣，不是先有人制定好了一種語法，然後人們才開口學着說話，相反地，語法是從語言由簡單到複雜的發展過程中，逐漸改進演變而成的，它是存在於語言本身中的。可是，有了語法之後，人們運用語言的技術，獲得

沈尹默臨《鄭文公碑》

不斷地進步，能更好地組織日益豐富的語彙，來表達正確的思想。

　　再就舊體詩中的律詩來看，齊梁以來的詩人，把古代詩讀起來平仄聲字最協調的句子，即是律句，如古詩十九首中"青青河畔草（三平兩仄），識曲聽其真（三仄兩平），極宴娛心意（兩仄兩平一仄），新聲妙入神"（兩平兩仄一平）等句（近體律詩只用這樣平仄字配搭成的四種句子）選擇出來，組織成為當時新體詩，但還不能夠像近體律詩那樣平仄相對，通體協調。就是這樣，從初唐四傑（王勃、楊炯、盧照鄰、駱賓王），宋之問、沈佺期、杜審言諸人，一直到了杜甫，才完成近體律詩的組織形式工作。這個律詩的律，自有五言詩以來，就在它的本身中存在着的，經過了後人的發現採用，奉為規矩，因而舊日詩體得到了一種新的發展。

　　寫字雖是小技，但它也有它的法則，知道這個法則，也是字體本身所固有的，不依賴個人的意願而存在的，因而它也不會因人們的好惡而有所遷就，只要你想成為一個書家，寫好字，那就必須拿它當作

沈尹默篆書對聯（集《天發神讖碑》字）

根本大法看待，一點也不能違反它。

　　大家知道，宇宙間事無大小，不論是自然的、社會的，或者是思維的，都各自有一種客觀存在着的規律，這是已經被現代科學實踐所證明了的。規律既然是客觀存在着的，那末，人們就無法隨意改變它，只能認識了它之後去掌握它，利用它做好一切所做的事情。不懂得應用寫字的規律的人，就無法寫好字，肯定地可以這樣說。不過，寫字的人不一定都懂得寫字規律，這也是事實。關於這一點，以後也須要詳細解釋一下。

寫字必須先學會執筆

　　寫字必須先學會執筆，好比吃飯必須先學會拿筷子一樣，如果筷子拿得不得法，就會發生拈菜不方便的現象。這樣的情況，我們時常在聚餐中可以遇到的，因為用筷子也有它的一定的方法，不照着方法去做，便失掉了手指和兩根筷子的作用，便不會發生使用的效力。用毛筆寫字時能與前章所說的規律相適應，那就是書法中所承認的筆法。

　　寫字何以要講究筆法？為的要把每個字寫好，寫得美觀。要字的形體美觀，首先要求構成形體的一點一畫的美觀。人人都知道，凡是美觀的東西，必定通體圓滿，有一缺陷，便不耐看了。字的點畫，怎樣才會圓滿呢？那就是當寫字行筆時，時時刻刻地將筆鋒

運用在一點一畫的中間。筆的製作，我們是熟悉的：筆頭中心一簇長而尖的部分便是鋒；周圍包裹着的彷彿短一些的毛叫作副毫。筆的這樣製作法，是為得使筆頭中間便於含墨，筆鋒在點畫中間行動時，墨水隨着也在它所行動的地方流注下去，不會偏上偏下，偏左偏右，均勻滲開，四面俱到。這樣形成的點畫，自然就不會有上輕下重，上重下輕，左輕右重，左重右輕等等偏向的毛病。能夠做到這樣，豈有看了不覺得它圓滿可觀的道理。這就是書法家常常稱道的“筆筆中鋒”。自來書家們所寫的字，結構短長疏密，筆畫肥瘦方圓，往往不同，可是有必然相同的地方，就是點畫無一不是中鋒。因為這是書法中唯一的筆法，古今書家所公認而確遵的筆法。

用毛筆寫字時，行筆能夠在一點一畫中間，卻不是一件很容易做到的事情，筆毛即使是兔和鼠狼等獸的硬毛，總歸是柔軟的，柔軟的筆頭，使用時，很不容易把握住它，從頭到尾使尖鋒都在畫中行而一絲不走，這是人人都能夠理會得到的。那末，就得想一想，用甚麼方法來使用這樣工具，才可以使筆鋒能夠隨時隨處都在點畫當中呢？在這裏，人們就來利用手臂生理的作用，用腕去把已將走出中線的筆鋒運之使它回到當中地位，所以向來書家都要講運腕。但是單講運腕是不夠的，因為先要使這管筆能聽腕的指揮，才能每次將不在當中的筆鋒，不差毫釐地運到當中去；若果腕只顧運它的，而筆管卻是沒有被五指握

住，搖動而不穩定，那就無法如腕的意，腕要運它向上，它或許偏向了下，要運它向左，它或許偏向了右。這種情況之下，你看應該怎麼辦呢？因此之故，就得先講執筆，筆執穩了，腕運才能奏功，腕運能夠奏功，才能達成"筆筆中鋒"的目的，才算不但能懂得筆法，而且可以實際運用筆法了。

執筆五字法和四字撥鐙法

　　書法家向來對執筆有種種不同的主張，其中只有一種，歷史的實踐經驗告訴我們，它是對的，因為它是合理的。那就是唐朝陸希聲所得的，由二王傳下來的擫、押、鈎、格、抵五字法。可是先要弄清楚一點，這和撥鐙法是完全無關的。讓我分別說明如下：

　　筆管是用五個手指來把握住的，每一個指都各有它的用場，前人用擫、押、鈎、格、抵五個字分別說明它，是很有意義的。五個指各自照着這五個字所含的意義去做，才能把筆管捉穩，才好去運用。我現在來

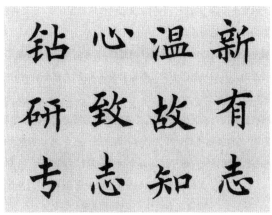

沈尹默 1962 年為青少年書大楷習字帖

分別着把五個字的意義申說一下：

撅字是說明大指的用場的。用大指肚子出力緊貼筆管內方，好比吹笛子時，用指撅着笛孔一樣，但是要斜而仰一點，所以用這字來說明它。

押字是用來說明食指的用場的。押字有約束的意思。用食指第一節斜而俯地出力貼住筆管外方，和大指內外相當，配合起來，把筆管約束住。這樣一來，筆管是已經捉穩了，但還得利用其他三指來幫助它們完成執筆任務。

鈎字是用來說明中指的用場的。大指食指已經將筆管捉住了，於是再用中指的第一、第二兩節彎曲如鈎的鈎着筆管外面。

格字是說明無名指的用場的。格取擋住的意思，又有用揭字的，揭是不但擋住了而且用力向外推着的意思。無名指用指甲肉之際緊貼着筆管，用力把中指鈎向內的筆管擋住，而且向外推着。

抵字是說明小指的用場的。抵取墊着、托着的意思。因為無名指力量小，不能單獨擋住和推着中指的鈎，還得要小指來襯托在它的下面去加一把勁，才能夠起作用。

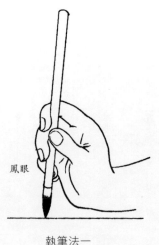

鳳眼

執筆法一

　　以上已將五個指的用場一一説明了。五個指就這樣結合在一起，筆管就會被它們包裹得很緊。除小指是貼在無名指下面的，其餘四個指都要實實在在地貼住了筆管（如執筆法一）。

　　以上所説，是執筆的唯一方法，能夠照這樣做到，可以説是已經打下了寫字的基礎，站穩了第一步。

　　撥鐙法是晚唐盧肇依託韓吏部所傳授而秘守着，後來才傳給林蘊的，它是推、拖、捻、拽四字訣，實是轉指法。其詳見林蘊所作《撥鐙序》。

　　把撥鐙四字訣和五字法混為一談，始於南唐李煜。煜受書於晉光，著有《書述》一篇，他説："書有七字法，謂之撥鐙。"又説："所謂法者，擫、壓、鈎、揭、抵、導、送是也。"導、送兩字是他所加，或者得諸晉光的口授，亦未可知。這是不對的，是不合理的，因為導、送是主運的，和執法無關。又元朝張紳的《法書通釋》中引《翰林禁經》云："又按錢若水云，唐陸希聲得五字法曰，擫、押、鈎、格、抵，謂之撥鐙法。"但檢閱計有功《唐詩紀事》陸希聲條，只言"凡五字：擫、押、鈎、格、抵"，而無"謂之撥鐙法"字樣。由此可見，李煜的七字法是參加了自己的意思的，是不足為據的。

　　後來論書者不細心考核，隨便地沿用下去，即包世臣的博洽精審，也這樣原封不動地依據着論書法，無怪乎有時候就會不能自圓其説。康有為雖然不贊成

轉指法，但還是説"五字撥鐙法"而未加糾正。這實在是一樁不可解的事情。我在這裏不憚煩的提出，因為這個問題關係於書法者甚大，所以不能緘默不言，並不是無緣無故地與前人立異。

再論執筆

執筆五字法，自然是不可變易的定論，但是關於指的位置高低、疏密、斜平，則隨人而異。有主張大指橫撐，食指高鈎如鵝頭昂曲的。我卻覺得那樣不便於用，主張食指止用第一節押着筆管外面，而大指斜而仰地撅着筆管裏面。這都是一種習慣或者不習慣的關係罷了，只要能夠做到指實掌虛，掌豎腕平，腕肘並起，便不會妨礙用筆（如執筆法二）。所以捉管的高低淺深，一概可以由人自便，也不必作硬性規定。

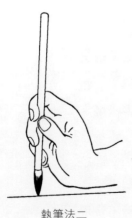

執筆法二

前人執筆有回腕高懸之説，這可是有問題的。腕若回着，腕便僵住了，不能運動，即失掉了腕的作用。這樣用筆，會使向來運腕的主張，成了欺人之談，"筆筆中鋒"也就無法實現。只有一樣，腕肘並起，它是做到了的。但是，這是掌豎腕平就自然而然地做得到的事，又何必定要走這條彎路呢。又有執筆主張五指橫撐，虎口向上，虎口正圓的，美其名曰"龍眼"

（如執筆法三）；長圓的美其名曰"鳳眼"。使用這種方法，其結果與回腕一樣。我想這些多式多樣不合理的做法，都由於後人不甚了解前人的正常主張，是經過了無數次的實驗才規定了下來，它是與手臂生理和實際應用極相適合的；而偏要自出心裁，巧立名目，騰為口說，驚動當世，增加了後學的人很多麻煩，仍不能必其成功，寫字便成了不可

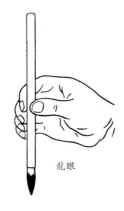

龍眼

執筆法三

思議的一種難能的事情，因而阻礙了書法的前途。林蘊師法盧肇，其結果就是這樣的不幸。

推、拖、捻、拽四字撥鐙法，是盧肇用它來破壞向來筆力之說，他這樣向林蘊說過："子學吾書，但求其力爾，殊不知用筆之方，不在於力，用於力，筆死矣。"又說："常人云永字八法，乃點畫爾，拘於一字，何異守株。"看了上面的議論，便可以明白他對於書法的態度。他很喜歡《翰林禁經》所說的"筆貴饒左，書尚遲澀"兩句話，轉指的書家自然是尚遲澀的，自然只要講"筋骨相連"，"意在筆先"等比較高妙的話，寫字時能做出一些姿態就夠了，筆力原是用不着的。林蘊對於這位老師的傳授，"不能益其要妙"，只好寫成一篇《撥鐙序》，傳於智者。我對轉指是不贊成的，其理由是：指是專管執筆的，它須常是靜的；腕是專管運筆的，它須常是動的。假使指和腕

都是靜的，當然無法活用這管筆；但使都是動的，那更加無法將筆鋒控制得穩而且準了。必須指靜而腕動的配合着，才好隨時隨處將筆鋒運用到每一點一畫的中間去。

我在一九四〇年曾經為張廉卿草稿作跋，對於他的書訣，有所討論，是一篇文言文，附在後面，以供參考。

附：張廉卿草稿跋

昔人有言，古之善書，鮮有得筆法者。觀諸元明以來流傳墨跡，斯語益信。廉卿先生一代文宗，不薄書學，其結構雖隨時尚，而筆致迥別，精心點畫，多所創獲，遂以有成，揚聲奕世，可謂豪傑之才，出類拔俗者矣。即此卷草稿，初非用意所為，而卓犖不苟，正非尋常所能企及，良可寶也。卷前眉上有題記數行，似是筆訣，其文云：“名指得力，指能轉筆。落紙輕，入墨澀。發鋒遠，收鋒急。指腕相應，五指齊力。”細繹之，微嫌有出入，或是偶爾書得，非定本也。前二語，要是先生自道平生用筆得力之秘。向來執筆五法為：撅、押、鈎、格、抵，先生主張轉筆，因特注意於格，蓋非此則筆轉時易出畫外故也。惟其用轉，故不得不落紙輕，入墨澀，沉着作勢，方有把握也。“發鋒遠，收鋒急”二語，是其作字時刻刻自繩之事，有時合意、有時則否者也。其末二語，乃是自來書家相傳不易之法，惟不當引入此章，謂其非類也。蓋既以大、食、中三指轉筆，同時復使名指力格，則其用力之輕重自有不同，未易齊一，惟五指執管不動，一致

和合，用力始得稱齊耳。以指轉筆，既歐陽永叔所謂"指運而腕不知者"，更安得指腕相應耶！愚於此等處不能無疑，特為拈出以諗知者。

題畢，偶更檢閱一過，見卷末副紙尾別有一行作"名指得力，指能轉筆。落紙輕，注墨辣。發鋒遠，收鋒密。藏鋒深，出鋒烈"。始知先生已自易去後二語，信愚見之非妄，得一印證，私喜無已。觀先生遺墨，"收鋒急"，似非所能焉，故後章易"急"為"密"，蓋亦自知其不甚切合耳。此等處可見前輩之篤實不欺。

宋‧黃庭堅書《松風閣詩》（局部）

運腕

指法講過了，還得要講腕法，就是黃山谷學書論所說的"腕隨己左右"。也就得連帶着講到全臂所起的作用。因為用筆不但要懂得執法，而且必須懂得運法。執是手指的職司，運是手腕的職司，兩者互相結合，才能完成用

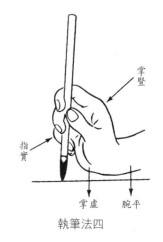

執筆法四

筆的任務。照着五字法執筆，手掌中心自然會虛着，
這就做到了"指實掌虛"的規定。掌不但要虛，還得
豎起來。

　　掌能豎起，腕才能平；腕平肘才能自然而然的懸
起，肘腕並起，腕才能夠活用（如執筆法四）。肘總比
腕要懸得高一些。腕卻只要離案一指高低就行，甚至
於再低一些也無妨。但是，不能將豎起來的手掌跟部
的兩個骨尖同時平放在案上，只要將兩個骨尖之一，
交替着換來換去地切近案面（如執筆法五）。因之捉筆
也不必過高，過高了，徒然多費氣力，於用筆不會增
加多少好處的。這樣執筆是很合於手臂生理條件的。
寫字和打太極拳有相通的地方，太極拳每當伸出手臂
時，必須鬆肩垂肘，運筆也得要把肩鬆開才行，不
然，全臂就要受到牽制，不能靈活往來；捉筆過高，
全臂一定也須抬高，臂肘抬高過肩，肩必聳起，關節
緊接，運用起來自然不夠靈活了。寫字不是變戲法，
因難見巧是可以不必的啊！

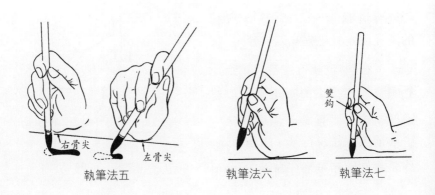

執筆法五　　　　執筆法六　　　　執筆法七

　　前人把懸肘懸腕分開來講，小字只要懸腕，大字才用懸肘，其實，肘不懸起，就等於不曾懸腕，因為肘擱在案上，腕即使懸着，也不能隨己左右的靈活應用，這是不言而喻的事情。至有主張以左手墊在右腕下寫字，叫作枕腕，那妨礙更大，不可採用。

　　以上所說的指法、腕法，寫四五分以至五六寸大小的字是最適用的，過大了的字就不該死守這個執筆法則，就是用掌握管，亦無不可。

　　蘇東坡記歐陽永叔論把筆云："歐陽文忠公謂予當使指運而腕不知，此語最妙。"坊間刻本東坡題跋是這樣的，包世臣引用過也是這樣的。但檢商務印書館影印夷門廣牘本張紳《法書通釋》也引這一段文字，則作"予當使腕運而指不知"。我以為這一本是對的。因為東坡執筆是單鉤的（山谷曾經說過："東坡不善雙鉤懸腕。"又說："腕着而筆臥，故左秀而右枯。"這分明是單鉤執筆的證據），這樣執筆的人，指是不容易轉動的（如執筆法六、執筆法七）。再就歐陽永叔留下的字跡來看，骨力清勁，鋒鋩峭利，也不像由轉指寫成的。我恐怕學者滋生疑惑，所以把我的意見附寫在這裏，以供參考。

行筆

　　前人往往說行筆，這個行字，用來形容筆毫的動作是很妙的。筆毫在點畫中移動，好比人在道路上行

走一樣，人行路時，兩腳必然一起一落，筆毫在點畫中移動，也得要一起一落才行。落就是將筆鋒按到紙上去，起就是將筆鋒提開來，這正是腕的唯一工作。但提和按必須隨時隨處相結合着：才按便提，才提便按，才會發生筆鋒永遠居中的作用。正如行路，腳才踏下，便須抬起，才抬起行，又要按下，如此動作，不得停止。

在這裏又說明了一個道理：筆畫不是平拖着過去的。因為平拖着過去，好像在沙盤上用竹筷畫字一樣，它是沒有粗細和淺深的。沒有粗細淺深的筆畫，也就沒有甚麼表情可言；中國書法卻是有各種各樣的表情的。米元章曾經這樣說過，"筆貴圓"，又說"字有八面"，這正如作畫要在平面上表現出立體來的意義相同。字必須能夠寫到不是平躺在紙上，而呈現出飛動着的氣勢，才有藝術的價值。

再說，轉換處更須要懂得提和按，筆鋒才能順利地換轉了再放到適當的中間去，不致於扭起來。鋒若果和副毫扭在一起，就會失掉了鋒的用場，不但如此，萬毫齊力，平鋪紙上，也就不能做到，那末，毛筆的長處便無法發展出來，不會利用它的長處，那就不算是寫字，等於亂塗一陣罷了。

前人關於書法，首重點畫用筆，次之才講間架結構。因為點畫中鋒的法度，是基本的，結構的長短、正斜、疏密是可以因時因人而變的，是隨意的。趙松雪說得對："書法以用筆為上，而結字亦須用工，蓋

結字因時相傳，用筆千古不易。"這是他臨獨孤本蘭亭帖跋中的話，前人有懷疑蘭亭十三跋者，以為它不可靠，我卻不贊同這樣説法，不知道他們所根據的是一些甚麼理由。這裏且不去討論它。

永字八法

中國自從造作書契，用來代替結繩的制度以後，人事一天一天地複雜起來，文字也就不能不隨着日常應用的需要，將筆畫過於繁重的，刪減變易，以求便利使用。小篆是由大篆簡化而成的；八分又是由小篆簡化而成，而且改圓形為方形；隸書又是八分的便捷形式。自今以後，無疑地，還會有進一步的簡化文字。分隸通行於漢代，魏晉有鍾繇、王羲之隸書各造其極（唐張懷瓘語）。鍾書刻石流傳至今的，有《宣示》、《力命》、《薦季直表》諸帖，與現在的楷書一樣，不過結體古拙些。

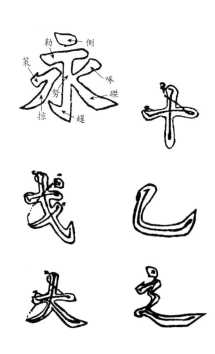

王羲之的《樂毅

論》、《黃庭經》、《東方朔畫讚》、《快雪時晴》諸帖，那就是後世奉為楷書的規範。所以有人把楷書又叫作今隸。唐朝韓方明說："八法起於隸字之始，後漢崔子玉，歷鍾、王以下，傳授至於永禪師。"我們現在日常用的字體，還是楷書，因而有志學寫字的人，首先必須講明八法。在這裏，可以明白一樁事情：字的形體，雖然遞演遞變，一次比一次簡便得不少，但是筆法，卻加繁了些，楷書比之分隸，較為複雜，比篆書那就更加複雜。

　　字是由點畫構成的，八法就是八種筆畫的寫法。何以叫作永字八法？盧肇曾經這樣說過："永字八法，乃點畫爾。"這話很對。前人因為字中最重要的 丶一丨丶丿八 八種筆畫形式，唯有永字大略備具，便用它來代替了概括的說明，而且使人容易記住。但是字的筆畫，實在不止八種，所以《翰林禁經》論永字八法，是這樣說："古人用筆之術，多於永字取法，以其八法之勢，能通一切字也。"就是說，練習熟了這八種筆法，便能活用到其他形式的筆畫中去；一言以蔽之，無非是要做到"筆筆中鋒"地去寫成各個形式。八種筆畫之外，最緊要的就是戈法，書家認為"乀"畫是難寫的一筆。不包括在永字形內的，還有心字的"㇄"，乙、九、元、也等字的"乚"，卪、力、句等字的"㇆"，阝、了等字的"㇗"。

　　現在把《翰林禁經》論永字八法和近代包世臣述書中的一段文章，抄在下面：

　　點為側，側不得平其筆，當側筆就右為之；橫為勒，勒不得臥其筆，中高下兩頭，以筆心壓之；豎為努，努不宜直其筆，直則無力，立筆左偃而下，最要有力；挑為趯，趯須蹲鋒得勢而出，出則暗收；左上為策，策須斫筆背發而仰收，則背斫仰策也，兩頭高，中以筆心舉之；左下為掠，掠者拂掠須迅，其鋒左出而欲利；右上為啄，啄者，如禽之啄物也，其筆不羃，以疾為勝；右下為磔，磔者，不徐不疾，戰行顧卷，復駐而去之。

魏·鍾繇《宣示表》北京圖書館宋搨（大觀帖本·局部）

魏·鍾繇《力命表》（局部）

這是載在《翰林禁經》中的。掠就是撇，磔又叫作波，就是捺。至於這幾句話的詳細解釋，須再看包世臣的說明：

夫作點勢，在篆皆圓筆，在分皆平筆；既變為隸，圓平之筆，體勢不相入，故示其法曰側也。平橫為勒者，言作平橫，必勒其筆，逆鋒落字，捲（這個字不甚妥當，我以為應該用鋪字）毫右行，緩去急回；蓋勒字之義，強抑力制，愈收愈緊；又分書橫畫多不收鋒，云勒者，示畫之必收鋒也。後人為橫畫，順筆平過，失其法矣。直為努者，謂作直畫，必筆管逆向上，筆尖亦逆向上，平鋒著紙，盡力下行，有引弩兩端皆逆之勢，故名努也。鉤為趯者，如人之趯腳，其力初不在腳，猝然引起，而全力遂注腳尖，故鉤末斷不可作飄勢挫鋒，有失趯之義也。仰畫為策者，如以策（馬鞭子）策馬，用力在策本，得力在策末，著馬即起也；後人作仰橫，多尖鋒上拂，是策末未著馬也；又有順壓不復仰捲（我以為應當用趯字）者，是策既著馬而末不起，其策不警也。長撇為掠者，謂用努法，下引左行，而展筆如掠；後人撇端多尖穎斜拂，是當展而反斂，非掠之義，故其字飄浮無力也。短撇為啄者，如鳥之啄物，銳而且速，亦言其畫行以漸，而削如鳥啄也。捺為磔者，勒筆右行，鋪平筆鋒，盡力開散而急發也；後人或尚蘭葉之勢，波盡處猶嬝娜再三，斯可笑矣。

包氏這個說明，比前人清楚得多，但他是主張轉指的，所以往往喜用捲毫裏鋒字樣，特為指出，以免疑惑。

筆勢和筆意

　　點畫要講筆法，為的是“筆筆中鋒”，因而這個法是不可變易的法，凡是書家都應該遵守的法。但是前人往往把筆勢也當作筆法看待，比如南齊張融，善草書，常自美其能。蕭道成（齊高帝）嘗對他說：“卿書殊有骨力，但恨無二王法。”他回答說：“非恨臣無二王法，亦恨二王無臣法。”又如米元章說：“字有八面，唯尚真楷見之，大小各自有分。智永有八面，已少鍾法，丁道護、歐、虞筆始勻，古法亡矣。”以上所引蕭道成的話，實在是嫌張融的字有骨力，無丰神，二王法書，精研體勢，變古適今，既雄強，又妍媚，張融在這一點上，他的筆勢或者是與二王不類的，並不是筆法不合。米元章所說的“智永有八面，已少鍾法”，這個“法”字，也是指筆勢而言。智永是傳鍾、王筆法的人，豈有不合筆法之理，自然是體勢不同罷了，這是極其顯明易曉的事情。筆勢是在筆法

隋・智永《真草千字文》（局部）

的基礎上發展起來的，但是它因時代和人的性情而有古今、肥瘦、長短、曲直、方圓、平側、巧拙、和峻等各式各樣的不同，不像筆法那樣一致而不可變易。因此，必須要把"法"和"勢"二者區別開來，然後對於前人論書的言語，才能弄清楚，不至於迷惑而無所適從。

其次，還有筆意，須得談一談。既懂得了筆法，練熟了筆勢，不但奠定了寫字的基礎，而且從此會不斷地發展前進，精益求精。我們知道，字的起源，本來是由於仰觀俯察，取法於星雲、山川、草木、獸蹄、鳥跡各種形象而成的。因此，雖然字的造形是在紙上的，但是它的神情意趣，卻與紙墨以外的，自然環境中的一切動態有自相契合之處。所以看見挑擔的彼此爭路、船工撐上水船、樂伎的舞蹈、草蛇、灰線，甚至於聽見了江流洶湧的響聲，都會使善於寫字的人，得到很大的幫助。這個理由是可以理解的。因此，我現在把顏真卿和張旭關於鍾繇《書法十二意》的問答，抄在下面，使大家閱讀一下，是有益處的。

鍾繇《書法十二意》是："平謂橫也，直謂縱也，均謂間也，密謂際也，鋒謂端也，力謂體也，輕謂屈也，決謂牽掣也，補謂不足也，損謂多餘也，巧謂佈置也，稱謂大小也。"

顏真卿《張長史筆法十二意》："金吾長史張公旭謂僕曰……'夫平謂橫，子知之乎？'僕曰：'嘗聞長史每令為一平畫，皆須橫縱有象，非此之謂乎？'長

唐・張旭楷書《郎官石記》（局部）

史曰：‘然。’‘直謂縱，子知之乎？’曰：‘豈非直者必縱之，不令邪曲乎？’曰：‘然。’‘均謂間，子知之乎？’曰：‘嘗蒙示以間不容光，其此之謂乎？’曰：‘然。’‘密謂際，子知之乎？’曰：‘豈非築鋒下筆，皆令完成，不令疏乎？’曰：‘然。’‘鋒謂末，子知之乎？’曰：‘豈非末已成畫，使鋒健乎？’曰：‘然。’‘力謂骨體，子知之乎？’曰：‘豈非趯筆則點畫皆有筋骨，字體自然雄媚乎？’曰：‘然。’‘輕謂曲折，子知之乎？’曰：‘豈非鈎筆轉角，折鋒輕過，亦謂轉角為暗過之謂乎？’曰：‘然。’‘決謂牽掣，子知之乎？’曰：‘豈非牽掣為撇，銳意挫鋒，使不怯滯，令險峻而成乎？’曰：‘然。’‘益為不足，子知之乎？’曰：‘豈非結構點畫有失趣者，則以別點

畫旁救之乎？'曰：'然。''損謂有餘，子知之乎？'
曰：'豈謂趣長筆短，然點畫不足，常使意氣有餘
乎？'曰：'然。''巧謂佈置，子知之乎？'曰：'豈
非欲書，預想字形佈置，令其平穩，或意外生體，令
有異勢乎？'曰：'然。''稱謂大小，子知之乎？'
曰：'豈非大字促令小，小字展令大，兼令茂密乎？'
曰：'然。'子言頗皆近之矣。……倘著巧思，思過
半矣。工若精勤，當為妙筆。曰，幸蒙長史傳授用筆
之法，敢問攻書之妙，何以得齊古人。曰，妙在執筆
令其圓暢，勿使拘攣；其次識法；其次佈置，不慢不
越，巧使合宜；其次紙筆精佳；其次變通適懷，縱捨
掣奪，咸有規矩。五者既備，然後能齊古人。"

　　上面所引的文章，初看了，未免有些難懂，但是
有志書法的人們，這一關必得要過的，必須耐性反覆
去看，去體會，不要着急，今天不懂，明天再看，不
厭不倦，繼續着看，今天懂一點，明天懂一點，總要
看到全懂為止。凡人想學成一藝，就必須要有這樣鑽
研的貫徹精神才行。

習字的方法

　　"工欲善其事，必先利其器。"這句老話，是極
其有道理的。寫字時，必須先把筆安排好，紫毫、狼
毫、羊毫，或者是兼毫都可以用，隨着各人的方便和
喜愛。不過紫毫太不經用，而且太貴。不管是哪種

明‧漆堆黑雲紋筆

清‧象牙雕八仙管狼毫筆

筆，也不管是寫大字或者是寫小字的，都得先用清水把它洗通，使全個筆頭通開，洗通了，即刻用軟紙把毫內含水順毫擠擦乾淨，使筆頭恢復到原來的形狀，然後入墨使用。用畢後，仍須用清水將墨汁洗淨，擦乾。這樣做，不但下次用時方便，而且筆毫不傷，經久耐用。我們若是不會這樣使用毛筆，不但辜負了宋朝初年宣城筆工諸葛氏改進做法（散卓的做法）的苦心，也便不能發揮筆毫的長處。現在大家用的筆，就是散卓。推原改作散卓的用意，是嫌

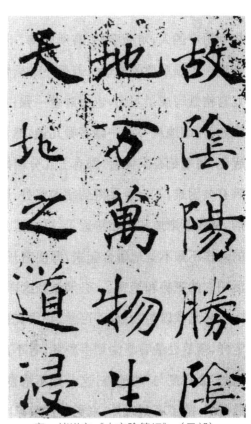

唐‧褚遂良《大字陰符經》（局部）

古式有心或無心的棗核筆，都是含墨量太小，使用起來，靈活性不大。這樣説來，使用散卓筆的人們，若果只發開半截筆頭，那末，筆頭上半截最能蓄墨水的部分，不是等於虛設了嗎？又有人把長鋒羊毫筆頭上半截用線紮住，那也失掉了長鋒的用意，不如改用短鋒好了。他們的意見是：不紮住，筆腹入墨便會擴張開不好用；或者説通開了怕筆腰無力，不聽使喚。固然，粗製濫造的筆，是會有這樣的毛病，但我以為不可專埋怨筆，還得虛心考察一下，是否有別種緣故：或者是自己的指腕沒有好好練習過，缺少工夫，因而控制不住它；或者因為自己不會安排，往往用水把筆頭泡洗以後，不立刻用軟紙擦乾，就由它放在那裏，自然乾去，到下次入墨時，筆毫腰腹就會發生膨脹的現象。我是有這樣的實際經驗的。

　　我們常常聽見説“筆酣墨飽”，若果筆不通開，恐怕要實現這一句話是十分困難的。墨飽了筆才能酣，酣就是調達通暢，一致和合；筆毫沒有一根不是相互聯繫着而又根根離開着的，因而它是活的。當我們用合法的指腕來運用這樣的工具，將筆鋒穩而且準地時刻放在紙上每一點畫中間去，同時，副毫自然而然地平鋪着，墨水就不會溢出毫外，墨便是聚積起來的，便沒有漲墨的毛病了。不但如此，因為手腕不斷地提按轉換，墨色一定不會是一抹平的，是會有微妙到目力所不能明辨的不同程度的淺深強弱光彩油然呈現出來，紙上字的筆畫便覺得顯著地圓而有四面，相互映

帶着構成一幅立體的畫面。這就是前人所說的有筆有墨。寫字的墨，應該濃淡適宜，我以為與其過濃，毋寧淡一些的好，因為過濃了，筆毫便欠靈活，不好使用。字寫得太肥了，被人叫作墨豬，這種毛病是怎樣發生的？這是因為不懂得筆法，不會運用中鋒，筆的鋒和副毫往往互相糾纏着，不能做到萬毫齊力，平鋪紙上，成了無筆之墨，一個一個地黑團團，比作多肉少骨的肥豬是再恰當不過的啊！

東坡書說："書法備於正書，溢而為行草，未能正書而能行草，猶不能莊語而輒放言，無足取也。"這話很正確。習字必先從正楷學起，為的便於練習好一點一畫的用筆。點畫用筆要先從橫平豎直做起，譬如起房屋，必須先將橫樑直柱，搭得端正，然後牆壁窗門才好次第安排得齊齊整整，不然，就不能造成一座合用的房屋。橫畫落筆須直下，直畫落筆須橫下，這就是"直來橫受，橫來直受"的一定的規矩。因為不是這樣，就不易得勢。你看鳥雀將要起飛，必定把兩翅先收合一下，然後張開飛起；打拳的人，預備出拳伸臂時，必先將拳向後引至脅旁，然後向前伸去，不然，就用不出力量來。欲左先右，欲下先上，一切點畫行筆，皆須如此。橫畫與捺畫，直畫與撇畫，是最相接近的，兩筆上端落筆方法，捺與橫，撇與直，大致相類，中段以下則各有所不同。捺畫一落筆便須上行，經過全捺五分之一或二，又須折而下行平過，到了將近全捺末尾一段時，將筆輕按，用肘平掣，趯

筆出鋒，這就是前人所說的"一波三折"。撇畫一落筆即須向左微曲，筆心平壓，一直往左掠過，迅疾出鋒，意欲勁而婉，所以行筆既要暢，又要澀，最忌遲滯拖沓和輕虛飄浮。其他點畫，皆須按照側、趯、策、啄等字的字義，體會着去行使筆毫。還得要多找尋些前代書家墨跡作榜樣細看，不斷地努力學習，久而久之，自然可以得到心手相應的樂處。

習字必先從摹擬入手，這是一定不移的開始辦法，但是，我不主張用薄紙或油紙蒙着字帖描寫，也不主張用九宮格紙寫字。這是為甚麼呢？因為摹擬的辦法，只不過是為得使初學寫字的人，對照字帖，有所依傍，不致於無從着手，但是，切不可忘記了發展個人創造性這一件頂重要的事情。若果一味只知道依傍着寫，便會有礙於自運能力的自由發展；用九宮格紙寫成了習慣，也會對着一張白紙發慌，寫得不成章法。最好是，先將要開始臨摹的帖，仔細地從一點一畫多看幾遍，然後再對着它下筆臨寫，起初只要注意每一筆一畫的起訖，每筆都有其體會，都有了幾分相像了，就可注意到它們的配搭。開始時期中，必然感到有些困難，不會容易得到帖的好處，但是，經過一個相當長的"心摹手追"的手腦並用時期，便能漸漸地和帖相接近了，再過了幾時，便會把前代書家的筆勢筆意和自己的腦和手的動作不知不覺地融合起來，即使離開了帖，獨立寫字，也會有幾分類似處，因為已經能夠活用它的筆勢和筆意了，必須做到這樣，才

算是有些成績。

　　米元章以為"石刻不可學，必須真跡觀之，乃得趣"。因為一經刻過的字，總不免有些走樣，落筆處最容易為刻手刻壞，看不出是怎麼樣下筆的。下筆處卻是最關緊要的地方，就是"金針度與"的地方，這一處不清楚，學的人就要枉費許多揣摹工夫。可是，魏晉六朝的楷書，除了石刻以外，別無墨跡留存

唐寫經殘片

世間，只有寫經卷子是墨跡，都是小楷字體。唐代書家楷書墨跡，褚遂良有大字《陰符經》和《兒寬讚》，顏真卿有《自書告身》，徐浩有《朱巨川告身》，柳公權有《題大令送梨帖》幾行小楷，此外只有一些寫經卷子而已。宋四家楷書只有蔡襄《跋顏書告身後》是墨跡。趙松雪楷書墨跡較多，如《三門記》、《仇公墓誌》、《膽巴碑》、《殘本蘇州某禪院記》、《汲黯傳》等。以上所記，學書人都應該反覆熟觀其用筆，以求了解他們筆法相同之處和筆勢筆意相異之處。至於日常臨摹之本，還得採用石刻。

　　一般寫字的人，總喜歡教人臨歐陽詢、虞世南的碑，我卻不大贊同，認為那不是初學可以臨仿的。歐、虞兩人在陳、隋時代已成名家，入唐都在六十歲以後，現在留下的碑刻，都是他們晚年極變化之妙的作品，往往長畫與短畫相間，長者不嫌有餘，短者不覺不足，這非具有極其老練的手腕是無法做到的，初學也是無從去領會的。初學必須取體勢平正、筆畫勻長的來學，才能入手。

　　在這裏，試舉出幾種我認為宜於初學的，供臨習者採用。

　　六朝碑中，如梁貝義淵書《蕭憺碑》，魏鄭道昭書《鄭文公下碑》、《刁遵誌》、《大代華嶽廟碑》，隋

梁・貝義淵《蕭憺碑》（局部）

《龍藏寺碑》,《元公》、《姬氏》二誌等;唐碑中,如褚遂良書《伊闕佛龕碑》和《孟法師碑》,王知敬書《李靖碑》,顏真卿書《東方畫讚》和大字《麻姑仙壇記》,柳公權書《李晟碑》等。

　　佳碑可學者甚多,不能一一舉出,如《張猛龍碑》、《張黑女誌》是和歐、虞碑刻同樣奇變不易學,故從略。我是臨習《大代華嶽廟碑》最久的,以其極盡橫平豎直之能事,若有人嫌它過於古拙,不用也可以,寫《伊闕碑》的人,可以同時把墨跡大字《陰符經》對照着看,便能看明白他的用筆,這兩種是褚公同一時期寫成的。喜歡歐、虞書的人,可用《孟法師碑》來代替,這是褚公採用了他的兩位老師的用筆長處(歐力虞韻),去掉了他們的結體的短處而寫成的。《兒寬讚》略後於這個

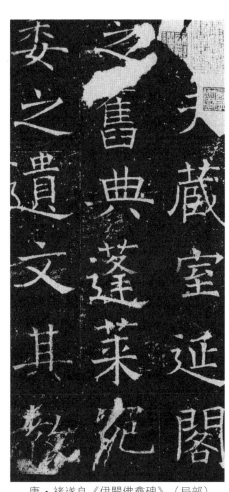

唐・褚遂良《伊闕佛龕碑》(局部)

碑，字體極相近，可參看，但橫畫落筆平入不可學，
這是褚書變體的開端，不免有些嘗試的地方；他到後
來便改正了，看一看《房梁公碑》和《雁塔聖教序記》
就可以明白。顏書宜先熟看墨跡《告身》的用筆，然
後再臨寫《仙壇記》或者《畫讚》。我何以要採用柳的
《李晟碑》，因為柳《跋送梨帖》真跡，是在寫《李晟
碑》前一年寫的，對照着多看幾遍，很容易了解他用
筆的真相，是極其有益處的，比臨別的柳碑好得多，
董玄宰曾經說過一句話，大致是這樣：“自得柳誠懸
筆法後，始能淡，此外不復他求矣。”我認為董這
句話，不是欺人之談，因為我看見了他跋虞臨《蘭亭
序》的幾行小楷，相信他於柳書是有心得的。趙書點
畫，筆筆斷而復連，交代又極分明，但是平捺有病，
不可學。

習字的益處

寫字時必須端坐，脊梁豎直，胸膛敞開，兩肩放
鬆，前人又說：“寫字先從安腳起”，這並不是說字的
腳，而是說寫字人的腳，要平穩地踏放在地上。這些
都是為的使身體各部分保持正常活動關係，不讓它們
失卻平衡，彼此發生障礙，然後才能血脈通暢，呼吸
和平，身安意閒，動靜協調，想行便行，想止便止，
眼前手下一切微妙的動作，隨時隨處都能夠照顧得周
周到到。在這樣情況之下去伸紙學習寫字，就會逐步

走入佳境，一切點畫形神，都很容易有深入的體會，不但字字得到了適當安排，連一個人的身心各方面也都得到了適當安排。一個忙於工作的人，不問是腦力勞動，或者是體力勞動，如果每日能夠在百忙中擠出一小時，甚至於半小時或二十分鐘的辰光也好，來照這樣

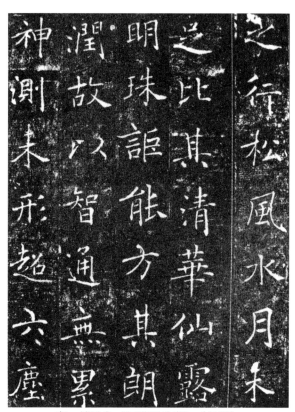

唐・褚遂良《雁塔聖教序》（局部）

練習一番，我相信不但於身體有好處，而且可以養成善於觀察、考慮、處理一切事情的敏銳的和凝靜的頭腦。程明道曾經這樣說過："某書字時甚敬，非是要字好，即此是學。"諸位看了，不要以為凡是宋儒的話，都不過是些道學先生腐氣騰騰的話，而不去理睬它，這是不恰當的。我以為這裏說的"敬"，就和"執事敬"的"敬"字意思一樣，用現代的話來解釋，便是全心全意地認真去做。因為不是這樣，便做不好任

何一椿事情的。米元章説"一日不書，便覺思澀"，可以見得，習字不但有關於身體的活動，而且有關於精神的活動的，這是愛好寫字的人所公認的事實。

我並沒有希望人人都能成為一個書家的意思，真正的書家不是單靠我們提倡一下就會產生出來的。不過只要人們肯略微注意一下書法，懂得它的一些重要意義，並且肯經過一番執筆法的練習的話，依我的經驗説來，不但字體會寫得好看些，而且能夠寫得快些，寫的時間能夠持久些，因而就能夠多寫些，這豈不是對於日常應用也是有好處，是值得提倡的一件事情嗎！字的用場，實在是太廣泛了，如彼此通信，工作報告，考試答案，宣傳寫作，處所題名，物品標識等等，寫得漂亮一點，就格外會使得接觸到的人們意興快暢些，更願意接受些。我想，一般愛好藝術的人們，若是看到了任何上面題着有意義的文句而且是漂亮的字跡，一定會發生出快感。

去年接到了一封來信，是浙東白馬湖春暉中學三位同學寫的，是來問我關於書法上的幾個問題的。信上説他們看到了我所寫的談書法的文章後，增加了學習書法的興趣，再提出幾個問題，要我答覆。他們是這樣寫的："一、書法究竟是不是中國優秀的文化遺產的一部分？二、如果是的，是否應該很好地愛護它，把它發揚光大？三、書法究竟是不是過去統治階級提倡的，還是人民大眾所提倡的？四、書法是不是值得學習？應該怎樣學習？學到怎樣地步才算合標

清・鄧石如楷書《警語》　　　　　清・包世臣楷書《警語》

準？”第一、二、四等三個問題，已經在上面幾章中
講過了，現在專就第三個問題，解答如下：

　　文字和語言一樣，是一種人類交流思想所用的工
具，它是沒有階級性的，它雖可以為反動的統治階級
服務，但也可以為人民大眾服務。現在人民翻了身，
當家作主了，承受先民文化遺產，正是我們無可推諉
的責任，我們對於書法的提倡和愛護，也就是為要盡
這一份責任。還有人以為勞動大眾不懂得欣賞名畫法
書，這也是錯誤的想法。要知道勞動人民並非生來文
化水準低，而是過去一直被剝奪了受教育權利的緣
故。我相信，人民大眾欣賞書畫的能力，同欣賞音
樂、戲劇一樣，是必然會普遍地一日比一日增高的。

五年以來勞動人民文化生活水平的提高，便是明例。

　　再說一件事，清朝到了乾隆時代，有一種烏、方、光的字體，就是所謂“館閣體”，這卻是專為寫給皇帝看的大卷和白摺而造成的；近百年來，已為一般人士所鄙視。鄧石如、包世臣他們提倡寫漢魏六朝碑版，目的就是反對這種字體。我們在今日，寫字主張整齊勻淨，是可以的，卻不可以將歷代傳統的法書一筆抹殺，而反向“館閣體”看齊。這是我對於書法的意見。

書家和善書者

　　“古之善書，往往不知筆法。”前人是這樣說過。就寫字的初期來說，這句話，是可以理解的，正同音韻一樣，四聲清濁，是不能為晉宋以前的文人所熟悉的，他們作文，只求口吻調利而已。但在今天看來，就很覺得奇怪，既說他不懂得筆法，何以又稱他為善書者呢？這種說法，實在容易引起後來學者不重視筆法的弊病。可是，事實的確是這樣的。前面已經講過，筆法不是某一個人憑空創造出來的，而是由寫字的人們逐漸地在寫字的點畫過程中，發現了它，因而很好地去認真利用它，彼此傳授，成為一定必守的規律。由此可知，書家和非書家的區別，在初期是不會有的。寫字發展到相當興盛之後（尤其到唐代），愛好寫字的人們，一天比一天多了起來，就產生出一

批好奇立異，相信自己，不大願意守法的人，分成許
多派別，各人使用各人的手法，各人創立各人所願意
的規則，並且傳授及別人。凡是人為的規則，它本身
與實際必然不能十分相切合，因而它是空洞的、缺少
生命力的，因而也就不會具有普遍的、永久的活動
性，因而也就不可能使人人都滿意地沿用着它而發生
效力。在這裏，自然而然地便有書家和非書家的分別
明顯出來了。有天分、有修養的人們，往往依他自己

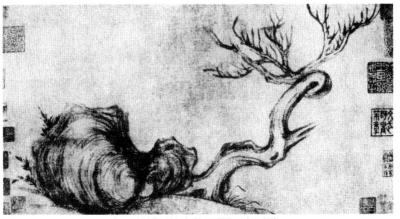

宋・蘇軾《枯木竹石圖》（局部）

的手法，也可能寫出一筆可看的字，但是詳細檢察一
下它的點畫，有時與筆法偶然暗合，有時則不然，尤
其是不能各種皆工。既是這樣，我們自然無法以書家
看待他們，至多只能稱之為善書者。講到書家，那就
得精通八法，無論是端楷，或者是行草，它的點畫使
轉，處處皆須合法，不能絲毫苟且從事，你只要看一
看二王、歐、虞、褚、顏諸家遺留下來的成績，就可

以明白，如果拿書和畫來相比着看，書家的書，就好比精通六法的畫師的畫，善書者的書，就好比文人的寫意畫。善書者的書，正如文人畫，也有它的風致可愛處，但不能學，只能參觀，以博其趣。其實這也是寫字發展過程中，不可避免的現象。

　　六朝及唐人寫經，風格雖不甚高，但是點畫不失法度，它自成為一種經生體，比之後代善書者的字體，要謹嚴得多。宋代的蘇東坡，大家都承認他是個書家，但他因天分過高，放任不羈，執筆單鈎，已為當時所非議。他自己曾經說過："我書意造本無法。"黃山谷也嘗說他"往往有意到筆不到處"。就這一點來看，他又是一個道地的不拘拘於法度的善書的典型人物，因而成為後來學書人不須要講究筆法的藉口。我們要知道，沒有過人的天分，就想從東坡的意造入手，那是毫無成就可期的。我嘗看見東坡畫的枯樹竹石橫幅，十分外行，但極有天趣，米元章在後邊題了一首詩，頗有相互發揮之妙。這為文人大開了一個方便之門，也因此把守法度的好習慣，破壞無遺。自元以來，書畫都江河日下，到了明清兩代，可看的書畫就越來越少了。一個人一味地從心所欲做事，本來是一事無成的。但是若能做到從心所欲不逾矩（自然不是意造的矩）的程度，那卻是最高的進境。寫字的人，也須要做到這樣，不是這樣，便為法度所拘，那也無足取了。

<div style="text-align:right">（一九五五年五月）</div>

二王書法管窺

——關於學習王字的經驗談

　　愛好書法的朋友們，向我提出了一個問題，就是
"怎樣學王？"這個問題提得很好，的確是一個值得
研究的問題，也是我願意接受這個考驗，試作解答的
問題之一，乍一看來彷彿很是簡單，只要就所有王帖
中舉出幾種來，指出先臨那一種，依次再去臨其他各
種，每臨一種，應該注意些甚麼，説個詳悉，便可交
卷塞責。正如世傳南齊時代王僧虔《筆意讚》(唐代《玉
堂禁經》後附《書訣》一則，與此大同小異) 那樣：
"先臨《告誓》，次寫《黃庭》，骨豐肉潤，入妙通靈，
努如植槊，勒若橫釘……粗不為重，細不為輕，纖微
向背，毫髮死生。"據他的意見，只要照他這樣做，
便是"工之盡矣"，就能夠達到"可擅時名"的成果。
其實便這樣做，在王僧虔時代，王書真跡尚為易見，
努力為之，或許有效，若在現代，對於王書還是這樣
看待，還是這樣做法，我覺得是大大不夠的，豈但不
夠，恐怕簡直很少可能性，使人辛勤一生，不知學的
是甚麼王字，這樣的答案，是不能起正確效用的。

　　這是甚麼緣故呢？因為在沒有解答怎樣學王以
前，必須先把幾個應當先決的重要問題，一一解決
了，然後才能着手解決怎樣學王的問題。幾個先決問
題是，要先弄清楚甚麼是王字，其次要弄清楚王字的
遭遇如何，它是不是一直被人們重視，或者在當時和
後來有不同的看法，還有流傳真偽，轉摹走樣，等等
關係。這些都須大致有些分曉，然後去學，在實踐
中，不斷揣摩，心准目想，逐漸領會，才能和它一次

接近一次，窺見真諦，收其成效。

　　現在所謂王，當然是指義之而言，但就書法傳統看來，齊梁以後，學書的人，大體皆宗師王氏，必然要涉及獻之，這是事實，那就須要將他們父子二人之間，體勢異同加以分析，對於後來的影響如何，亦須研討才行。

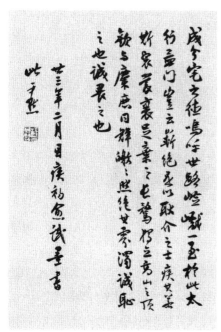

沈尹默書法作品（局部）

沈尹默 1963 年書

　　那末，先來談談王氏父子書法的淵源和他們成就的異同。義之自述學書經過，是這樣説："余少學衛夫人書，將謂大能，及見李斯、曹喜、鍾繇、梁鵠、蔡邕《石經》，又於仲兄洽處見張昶《華嶽碑》，始知

學衛夫人書，徒費年月耳，遂改本師，仍於眾碑學習焉。"這一段文字，不能肯定是右軍親筆寫出來的。但流傳已久，亦不能說它無所依據，就不能認為他沒有看見過這些碑字，顯然其間有後人妄加的字樣，如蔡邕《石經》句中原有的三體二字，就是妄加的，在引用時只能把它刪去，盡人皆知，三體石經是魏石經。但不能以此之故，就完全否定了文中所說事實。文中敘述，雖猶未能詳悉，卻有可以取信之處。衛夫人是羲之習字的蒙師，她名鑠字茂漪，是李矩的妻，衛恆的從妹，衛氏四世善書，家學有自，又傳鍾繇之法，能正書，入妙，世人評其書，如插花舞女，低昂美容。羲之從她學書，自然受到她的薰染，一遵鍾法，姿媚之習尚，亦由之而成，後來博覽秦漢以來篆隸淳古之跡，與衛夫人所傳鍾法新體有異，因而對於師傳有所不滿，這和後代書人從帖學入手的，一旦看見碑版，發生了興趣，便欲改學，這是同樣可以理解的事情。在這一段文字中，可以體會到羲之的姿媚風格和變古不盡的地方，是有其深厚根源的。王氏也是能書世家，羲之的叔父廙，最有能名，對他的影響也很大，王僧虔曾說過："自過江東，右軍之前，惟廙為最，為右軍法。"羲之又自言："吾書比之鍾、張，鍾當抗行，或謂過之；張草猶當雁行，張精熟過人，臨池學書，池水盡墨，若吾耽之若此，未必謝之。"又言："吾真書勝鍾，草故減張。"就以上所說，便可以看出羲之平生致力之處，仍在隸和草二

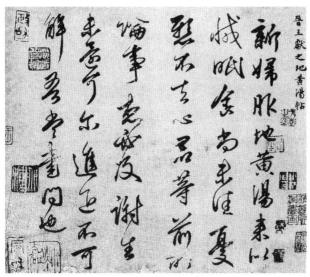

晉・王獻之《地黃湯帖》

北魏《鄭文公碑》（局部）

體，其所心儀手追的，只是鍾繇、張芝二人，而其成就，自謂隸勝鍾繇，草遜張芝，這是他自己的評價，而後世也說他的草體不如真行，且稍差於獻之。這可以見他自評的公允。唐代張懷瓘《書斷》云："開鑿通津，神模天巧，故能增損古法，裁成今體……然剖析張公之草，而穠纖折衷，乃愧其精熟，損益鍾君之隸，雖運用增華，而古雅不逮，至精研體勢，則無所不工，所謂冰寒於水。"張懷瓘敍述右軍學習鍾、張，用剖析、增損和精研體勢來說，這是多麼正確的學習方法。總之，要表明他不曾在前人腳下盤泥，依樣畫着葫蘆，而是要運用自己的心手，使古人為我服務，不泥於古，不背乎今，才算心安理得，他把平生從博覽所得的秦漢篆隸各種不同筆法妙用，悉數融入於真行草體中去，遂形成了他那個時代最佳體勢，推陳出新，更為後代開闢了新的天地。這是羲之書法，受人歡迎，被人推崇，說他"兼撮眾法，備成一家"，為萬世宗師的緣故。

前人說："獻之幼學父書，次習於張（芝），後改制度，別創其法，率爾師心，冥合天矩。"所以《文章志》說他："變右軍書為今體。"張懷瓘《書議》更說得詳悉："子敬年十五六時，嘗白其父云：'章草未能弘逸，今窮偽略（偽謂不拘六書規範，略謂省併點畫屈折）之理，極草縱之致，不若藳行之間，於往法固殊，大人宜改體。且法既不定，事貴變通。然古法亦局而執。'子敬才高識遠，行草之外，更開一

門。夫行書非草非真，離方遁圓，在乎季孟之間，兼真者謂之真行，帶草者謂之行草，子敬之法，非草（蓋指章草而言）非行（蓋指劉德升所創之行體，初解散真體，亦必不甚流便）。流便於草，開張於行，草（今草）又處其中間，無藉因循，寧拘制則，挺然秀出，務於簡易，情馳神怡，超逸優遊，臨事制宜，從意適便，有若風行雨散，潤色開花，筆法體勢之中，最為風流者也。"陶弘景答蕭衍（梁武帝）論書啟云："逸少自吳興以前，諸書猶有未稱，凡厥好跡，皆是向在會稽時，永和十許年者，從失郡告靈不仕以後，不復自書，皆使此一人（這是他的代筆人，名字不詳，或云是王家子弟，又相傳任靖亦曾為之代筆），世中不能別也，見其緩異，呼為末年書。逸少亡後，子敬年十七八，全仿此人書，故遂成之，與之相似。"就以上所述，子敬學書經過，可推而知。初由其父得筆法，留意章草，更進而取法張芝草聖，推陳出新，遂成今法。當時人因其多所偽略，務求簡易，遂叫它作破體，及其最終，則是受了其父末年代筆人書勢的極大影響。所謂緩異，是說它與筆致緊斂者有所不同。在此等處，便可以參透得一些消息。大凡筆致緊斂，是內擫所成。反是，必然是外拓。後人用內擫外拓來區別二王書跡，很有道理。說大王是內擫，小王則是外拓。試觀大王之書，剛健中正，流美而靜；小王之書，剛用柔顯，華因實增。我現在用形象化的說法來闡明內擫外拓的意義，內擫是骨（骨

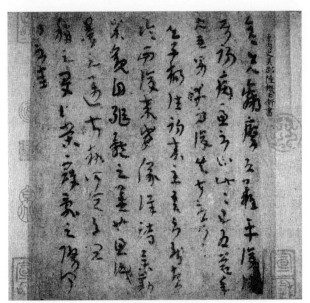

晉·陸機《平復帖》

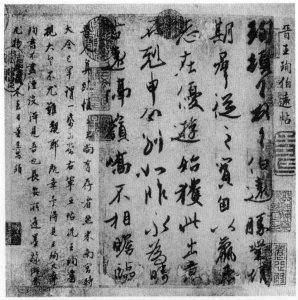

晉·王珣《伯遠帖》

氣）勝之書，外拓是筋（筋力）勝之書，凡此都是指
點畫而言。前人往往有用金玉之質來形容筆致的，以
玉比鍾繇字，以金比羲之字，我們現在可以用玉質來
比大王，金質來比小王，美玉貞堅，寶光內蘊，純金
和柔，精彩外敷，望而可辨，不煩口說。再來就北朝
及唐代書人來看，如《龍門造像》中之《始平公》、《楊
大眼》等、《張猛龍碑》、《大代華嶽廟碑》、《隋啟法
寺碑》、歐陽詢、柳公權所書各碑，皆可以說它是屬
於內擫範圍的；《鄭文公碑》、《爨龍顏碑》、《嵩高靈
廟碑》、《刁遵誌》、《崔敬邕誌》等、李世民、顏真
卿、徐浩、李邕諸人所書碑，則是屬於外拓一方面。
至於隋之《龍藏寺碑》，以及虞世南、褚遂良諸人書，
則介乎兩者之間。但要知道這都不過是一種相對的說
法，不能機械地把它們劃分得一清二楚。推之秦漢篆
隸通行的時期，也可以這樣說，他們多半是用內擫
法，自解散隸體，創立草體以後，就出現了一些外拓
的用法，我認為這是用筆發展的必然趨勢，是可以理
解的。由此而言，內擫近古，外拓趨今，古質今妍，
不言而喻，學書之人，修業及時，亦甚合理。人人都
懂得，古今這個名詞，本是相對的，鍾繇古於右軍，
右軍又古於大令，因時發揮，自然有別。古今只是風
尚不同之區分，不當用作優劣之標準。子敬耽精草
法，故前人推崇，謂過其父，而真行則有遜色，此議
頗為允切。右軍父子的書法，都淵源於秦漢篆隸，而
更用心繼承和他們時代最接近而流行漸廣的張、鍾書

體，且把它加以發展，遂為後世所取法。但他們父子之間，又各有其自己的體會心得，世傳《白雲先生書訣》和《飛馬帖》，事涉神怪，故不足信。但在這裏，卻反映了一種人類領悟事態物情的心理作用，就是前人常用的"思之思之，鬼神通之"的說法。人們要真正認清外界一切事物，必須經過主觀思維，不斷努力，久而久之，便可達到一旦豁然貫通的境地，微妙莫測，若有神助，如果相信神授是真，那就未免過於愚昧，期待神授，固然不可，就是專求諸人，還是不如反求諸己的可靠。現在把它且當作神話、寓言中所含教育意義的作用看待，仍舊是有益處的。更有一事值得說明一下，晉代書人遺墨，世間僅有存者，如近世所傳陸機《平復帖》以及王珣《伯遠帖》真跡，與右軍父子筆札相較，顯有不同，伯遠筆致，近於《平復帖》，尚是當時流俗風格，不過已入能流，非一般筆札可比。後來元朝的虞集、馮子振等輩，欲復晉人之古，就是想恢復那種體勢，即王僧虔所說的無心較其多少的吳士書，而右軍父子在當時卻能不為流俗風尚所局限，轉益多師，取多用弘，致使各體書勢，面目一新，遂能高出時人一頭地，不僅當時折服了庾翼，且為歷代學人所追慕，其聲隆譽久，良非偶然。

　　自唐迄今，學書的人，無一不首推右軍，以為之宗，直把大令包括在內，而不單獨提起。這自然是受了李世民以帝王權威，憑着一己愛憎之見，過分地揚父抑子行為的影響。其實，羲、獻父子，在其生前，

以及在唐以前，這一段時期
中，各人的遭遇，是有極大
地時興時廢不同的更替。右
軍在吳興時，其書法猶未盡
滿人意，庾翼就有家雞野鶩
之論，表示他不很佩服，梁
朝虞龢簡直這樣說："羲之
始未有奇殊，不勝庾翼、郗
愔，迨其末年，乃造其
極。"這是說右軍到了會稽
以後，世人才無異議，但在
誓墓不仕後，人們又有末年
緩異的譏評，這卻與右軍無
關，因為那一時期，右軍筆
札，多出於代筆人之手，而
世間尚未之知，故有此妄
議。梁蕭衍對於右軍學鍾

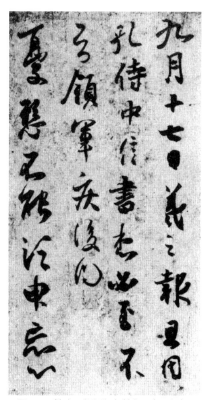

晉・王羲之《孔侍中帖》（局部）

繇，也有與眾不同的看法，他說："逸少至學鍾繇，
勢巧形密，及其自運，意疏字緩，譬猶楚音習夏，不
能無楚。"這是說右軍有遜於鍾。他又說明了一下：
"子敬之不迨逸少，猶逸少之不迨元常。"陶弘景與
蕭衍《論書啟》也說："比世皆崇高子敬，子敬、元
常繼以齊名……海內非惟不復知有元常，於逸少亦
然。"南齊人劉休，他的傳中，曾有這樣一段記載：
"羊欣重王子敬正隸書，世共宗之，右軍之體微古（據

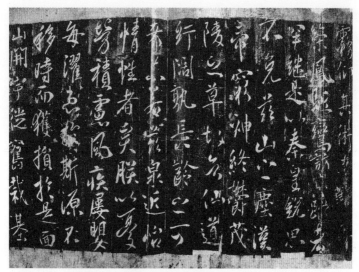

唐・李世民《溫泉銘》（局部）

蕭子顯《南齊書・劉休傳》作微古，而李延壽《南史》
則作微輕），不復貴之，休好右軍法，因此大行。”
右軍逝世，大約在東晉中葉，穆帝升平年間，離晉亡
尚有五十餘年，再經過宋的六十年，南齊的二十四
年，到了梁初，百餘年中，據上述事實看來，這其
間，世人已很少學右軍書體，是嫌他字的書勢古質
些，古質的點畫就不免要瘦勁些，瘦了就覺得筆仗輕
一些，比之子敬媚趣多的書體，妍潤圓腴，有所不
同，遂不易受到流俗的愛玩，因而就被人遺忘了，而
右軍之名便為子敬所掩。子敬在當時固有盛名，但謝
安曾批其札尾而還之，這就表現出輕視之意。王僧虔
也說過，謝安常把子敬書札，裂為校紙。再來看李世
民批評子敬，是怎樣的說法呢？他寫了這樣一段文

章："獻之雖有父風，殊非新巧，觀其字勢，疏瘦如隆冬之枯樹；覽其筆縱，拘束如嚴家之餓隸。其枯樹也，雖槎枒而無屈伸；其餓隸也，則羈羸而不放縱。兼斯二者，固翰墨之病歟！"這樣的論斷，是十分不公允的，因其不符合於實際，説子敬字體稍疏（這是與逸少比較而言），還説得過去，至於用枯瘦拘束等字樣來形容它，毋寧説適得其反，這簡直是信口開河的一種誣衊。饒是這樣用盡帝王勢力，還是不能把子

敬手跡印象從人們心眼中完全抹去，終唐一代，一般學書的人，還是要向子敬法門中討生活，企圖得到成就。就拿李世民寫的最得意的《溫泉銘》來看，分明是受了子敬的影響。那麼，李世民為甚麼要誹謗子敬呢？我想李世民時代，他要學書，必是從子敬入手，因為那時子敬手跡比右軍易得，後來才看到右軍墨妙，他是個不可一世雄才大略的人，或者不願意和一般人一樣，甘於終居

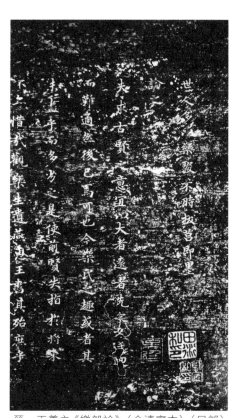

晉·王羲之《樂毅論》（余清齋本）（局部）

子敬之下，便把右軍抬了出來，壓倒子敬，以快己意。右軍因此不但得到了復興，而且奠定了永遠被人重視的基礎，子敬則遭到不幸。當時人士懾於皇帝不滿於他的論調，遂把有子敬署名的遺跡，抹去其名字，或竟改作羊欣、薄紹之等人姓名，以避禍患。另一方面，朝廷極力向四方搜集右軍法書，就賺《蘭亭修褉敘》一事看來，便可明白其用意，志在必得。但是蘭亭名跡，不久又被納入李世民墓中去了。二王墨妙，自桓玄失敗，蕭梁亡國，這兩次損毀於水火中的，已不知凡幾，中間還有多次流散，到了唐朝，所存有限。李世民雖然用大力徵求得了一些，藏之內府，迨武則天當政以後，逐漸流出，散入於宗楚客、太平公主諸家，他們破敗後，又復流散人間，最有名的右軍所書《樂毅論》，即在此時被人由太平公主府中竊取出，因怕人來追捕，遂投入灶火內，便燒為灰燼了。二王遺跡存亡始末，有虞龢、武平一、徐浩、張懷瓘等人的記載，頗為詳悉，可供參考，故在此處，不擬贅述。但是我一向有這樣的想法，若果沒有李世民任情揚抑，則子敬不致遭到無可補償的損失，而《修褉敘》真跡或亦不致作為殉葬之品，造成今日無一真正王字的結果。自然還有其他（如安史之亂等）種種緣因，但李世民所犯的過錯，是無可原恕的。

世傳張翼能仿作右軍書體。王僧虔説，“康昕學右軍草，亦欲亂真，與南州識道人作右軍書貨”。這

樣看來，右軍在世時，已有人摹仿他的筆跡去謀利，致使魚目混珠。還有摹拓一事，雖然是從真跡上摹拓下來的，可說是只下真跡一等，但究竟不是真跡，因為使筆行墨的細微曲折妙用，是無法完全保留下來的。《樂毅論》在梁時已有模本，其他《大雅吟》、《太史箴》、《畫讚》等跡，恐亦有廓填的本子，所以陶弘景答蕭衍啟中有"箴詠吟讚，過為淪弱"之譏，可想右軍偽跡，宋齊以來已經不少。又子敬上表，多在中書雜事中，謝靈運皆以自書，竊為真本，元嘉中，始

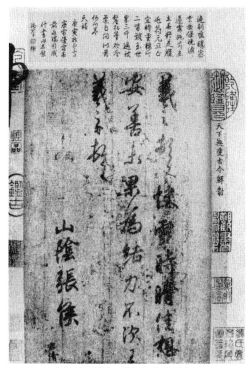

晉・王羲之《快雪時晴帖》

晉・王羲之《十七帖》（局部）

索還。因知不但右軍之字有真有偽，即大令亦復如此。這是經過臨仿摹拓，遂致混淆。到了唐以後，又轉相傳刻，以期行遠傳久。北宋初，淳化年間，內府把博訪所得古來法書，命翰林侍書王著校正諸帖，刊行於世，就是現在之十卷《淳化閣帖》，但因王著"不深書學，又昧古今"（這是黃伯思說的），多有誤失處，單就專卷集刊的二王法書，遂亦不免"璠珉雜糅"，不足其信。米芾曾經跋卷尾以糾正之，而黃伯思嫌其疏略，且未能盡揭其謬，因作《法帖刊誤》一書，逐卷條析，以正其訛，證據頗詳，甚有裨益於後學。清代王澍、翁方綱諸人，繼有評訂，真偽大致了然可曉。及至北宋之末，大觀中，朝廷又命蔡京將歷代法帖，重選增訂，摹勒上石，即傳世之《大觀帖》。自閣帖出，各地傳摹重刊者甚多，這固然是好事，但因此之故，以訛傳訛，使貴耳者流，更加茫然，莫由辨識。這樣也就增加了王書之難認程度。

　　二王遺墨，真偽複雜，既然如此，那麼，我們應該用甚麼方法去別識它，去取才能近於正確呢？在當前看來，還只能從下真跡一等的摹拓本裏探取消息。陳隋以來，摹拓傳到現在，極其可靠的，羲之有《快雪時晴帖》、《奉橘三帖》、八柱本《蘭亭修禊敘》唐摹本，從中唐時代就流入日本的《喪亂帖》、《孔侍中帖》幾種。近代科學昌明，人人都有機緣得到原帖的攝影片或影印本，這一點，比起前人是幸運得多了。我們便可以此等字為尺度去衡量傳刻的好跡，如定武

本《蘭亭修褉帖》、《十七帖》、榷場殘本《大觀帖》中之《廿二日》、《旦極寒》、《建安靈柩》、《追尋》、《適重熙》等帖，《寶晉齋帖》中之《王略帖》、《裹鮓帖》等，皆可認為是從義之真跡摹刻下來的，因其點畫筆勢，悉用內擫法，與上述可信摹本，比較一致，其他閣帖所有者，則不免出入過大。還有世傳義之《遊目帖》墨跡

唐・歐陽詢《卜商帖》

，是後人臨仿者，形體略似，點畫不類故也。我不是說，《閣帖》諸刻，盡不可學。米老曾說過偽好物有它的存在價值。那也就有供人們參考和學習的價值，不過不能把它當作右軍墨妙看待而已。獻之遺墨，比義之更少，我所見可信的，只有《送梨帖》摹本和《鴨頭丸帖》。此外若《中秋帖》、《東山帖》，則是米臨，世傳《地黃湯帖》墨跡，也是後人臨仿，頗得子敬意趣，惟未遒麗，必非《大觀帖》中底本。但是這也不過是我個人的見解，即如《鴨頭丸帖》，有

人就不同意我的説法，自然不能強人從我。獻之《十二月割至殘帖》，見《寶晉齋》刻中，自是可信，以其筆致驗之，與《大觀帖》中諸刻相近，所謂外拓。此處所舉帖目，但就記憶所及，自不免有所遺漏。

唐・歐陽詢《張翰帖》

前面所説，都是關於甚麼是王字的問題。以下要談一談，怎樣去學王字的問題，即便簡單地提一提，要這樣去學，不要那樣去學的一些方法。我認為單就以上所述二王法書摹刻各種學習，已經不少，但是有一點不足之處，不但經過摹刻兩重作用後的字跡，其使筆行墨的微妙地方，已不復存在，因而使人們只能看到形式排比一面，而忽略了點畫動作的一面，即僅

經過廓填後的字，其結果亦復如此，所以米老教人不要臨石刻，要多從墨跡中學習。二王遺跡雖有存者，但無法去掉以上所説的短處。這不是一個無關緊要的小缺點，在鑒賞説來是關係不大，而臨寫時看來卻是一個根本性的問題，必得設法把它彌補一下。這該怎麼辦呢？好在陳隋以來，號稱傳授王氏筆法的諸名家遺留下來手跡未經摹拓者尚可看見，通過他們從王跡認真學得的筆法，就有竅門可找。不可株守一家，應該從各人用筆處，比較來看，求其同者，存其異者，這樣一來，對於王氏筆法，就有了幾分體會了。因為大家都不能不遵守的法則，那它就有原則性，凡字的點畫，皆必須如此形成，但這裏還存乎其人的靈活運用，才有成就可言。開鑿了這個通津以後，辦法就多了起來。如歐陽詢的《卜商》、《張翰》等帖，試與大王的《奉橘帖》、《孔侍中帖》，詳細對看，便能看出他是從右軍得筆的，陸柬之的《文賦》真跡，是學《蘭亭禊帖》的，中間有幾個字，完全用《蘭亭》體勢。更好的還有八柱本中的虞世南，褚遂良所臨《蘭亭修禊敘》。孫過庭《書譜序》也是學大王草書。顯而易見，他們這些真跡的行筆，都不像經過鈎填的那樣勻整。這裏看到了他們腕運的作用。其他如徐浩的《朱巨川告身》、顏真卿《自書告身》、《劉中使帖》、《祭姪稿》、懷素的《苦筍帖》、《小草千文》等，其行筆曲直相結合着運行，是用外拓方法，其微妙表現，更為顯著，有跡象可尋，金針度與，就在這裏，切不可小看

這些，不懂得這些，就不懂得得筆不得筆之分。我所以主張要學魏晉人書，想得其真正的法則，只能千方百計地向唐宋諸名家尋找通往的道路，因為他們真正見過前人手跡，又花了畢生精力學習過的，縱有一二失誤處，亦不妨大體，且可以從此等處得到啟發，求得發展。再就宋名家來看，如李建中的《土母帖》，頗近歐陽，可說是能用內擫法的。米芾的《七帖》，更是學王書能起引導作用的好範本，自然他多用外拓法。至如群玉堂所刻米帖，《西樓帖》中之蘇軾《臨講堂帖》，形貌雖與二王字不類，而神理卻相接近。這自然不是初學可以理會到的。明白了用筆以後，懷仁集臨右軍字的《聖教序記》，大雅集臨右軍字的《興福寺碑》，皆是臨習的好材料，處在千百年之下，想要通曉千百年以上人的藝術動作，我想也只有不斷總結前人的認真可靠學習經驗，通過自己的主觀思維、實踐努力，多少總可以得到一點。我是這樣做的，本着一向不自欺、不欺人的主張，所以坦率地說了出來，並不敢相強，盡人皆信而用之，不過聊備參考而已。再者，明代書人，往往好觀《閣帖》，這正是一病。蓋王著輩不識二王筆意，專得其形，故多正局，字須奇宕瀟灑，時出新致，以奇為正，不主故常。這是趙松雪所未曾見到，只有米元章能會其意。你看王寵臨晉人字，雖用功甚勤，連棗木板氣息都能顯現在紙上，可謂難能，但神理去王甚遠。這樣說並非故意貶低趙、王，實在因為株守《閣帖》，是無益的，而且此處還得

到了一點啟示，從趙求王，是難以入門的。這與歷來把王、趙並稱的人，意見相反，卻有真理。試看趙臨《蘭亭禊帖》，和虞褚所臨，大不相類，即比米臨，亦去王較遠。近代人臨《蘭亭》，已全是趙法。我是說從趙學王，是一種不易走通的路線，卻並不非難趙書，謂不可學。因為趙是一個精通筆法的人，但有習氣，筆一沾染上了，便終身擺脫不掉，受到他的拘束，若要想學真王，不可不理會到這一點。

　　最後，再就內擫外拓兩種用筆方法來說我的一些體會，以供參考，對於了解和學習二王墨妙方面，或者有一點幫助。我認為初學書宜用內擫法，內擫法能運用了，然後放手去習外拓方法。要用內擫法，先須凝神靜氣，收視反聽，一心一意地注意到紙上的筆毫，在每一點畫的中線上，不斷地起伏頓挫着往來行動，使毫攝墨，不令溢出畫外，務求骨氣十足，剛勁不撓，前人曾說右軍書，"一拓直下"，用形象化的說法，就是"如錐畫沙"。

宋·米芾《叔晦帖》（局部）

我們曉得右軍是最反對筆毫在畫中"直過"，直過就是毫無起伏地平拖着過去，因此，我們就應該對於一拓直下之拓字，有深切地理解，知道這個拓法，不是一滑即過，而是取澀勢的。右軍也是從蔡邕得筆訣的，"橫鱗，豎勒之規"，是所必守。以如錐畫沙的形容來配合着鱗、勒二字的含義來看，就很明白，錐畫沙是怎樣一種行動，你想在平平的沙面上，用錐尖去畫一下，若果是輕輕地畫過去，恐怕最容易移動的沙子，當錐尖離開時，它就會滾回小而淺的槽裏，把它填滿，還有甚麼痕跡可以形成，當下錐時必然是要深入沙裏一些，而且必須不斷地微微動盪着畫下去，使一畫兩旁線上的沙粒穩定下來，才有線條可以看出，這樣的線條，兩邊是有進出的，不平勻的，所以包世臣說書家名跡，點畫往往不光而毛，這就說明前人所以用"如錐畫沙"來形容行筆之妙，而大家都認為是恰當的，非以腕運筆，就不能成此妙用。凡欲在紙上立定規模者，都須經過這番苦練工夫，但因過於內斂，就比較謹嚴些，也比較含蓄些，於自然物象之奇，顯現得不夠，遂發展為外拓。外拓用筆，多半是在情馳神怡之際，興象萬端，奔赴筆下，翰墨淋漓，便成此趣，尤於行草為宜。知此便明白大令之法，傳播久遠之故。內擫是基礎，基礎立定，外拓方不致流於狂怪，仍是能顧到"纖微向背，毫髮死生"的妙巧的。外拓法的形象化說法，是可以用"屋漏痕"來形容的。懷素見壁間坼裂痕，悟到行筆之妙，顏真卿謂

"何如屋漏痕"，這覺得更為自然，更切合些，故懷素
大為驚歎，以為妙喻。雨水滲入壁間，凝聚成滴，始
能徐徐流下來，其流動不是徑直落下，必微微左右動
盪着垂直流行，留其痕於壁上，始得圓而成畫，放縱
意多，收斂意少，所以書家取之，以其與腕運行筆相
通，使人容易領悟。前人往往說，書法中絕，就是指
此等處有時不為世人所注意，其實是不知腕運之故。
無論內擫外拓，這管筆，皆非左右起伏配合着不斷往
來行動，才能奏效，若不解運腕，那就一切皆無從做
到。這雖是我說的話，但不是憑空說的。

元·趙孟頫《重修三門記》（局部）

唐·懷素《苦筍帖》

昔者蕭子雲著《晉史》，想作一篇論二王法書論，竟沒有成功，在今天，我卻寫了這一篇文字。以書法水平有限，而且讀書不多，考據之學又沒有用過工夫的人，大膽妄為之譏，知所難免。但一想起拋磚引玉的成語來，就鼓舞着我，拿起這管筆，擠牙膏似的，擠出了一點東西來，以供大家批評指正。持論過於粗疏，行文又復草率，只有汗顏，無他可說。

（一九六三年九月）

沈尹默楷書作品

歷代名家學書經驗談輯要釋義

後漢·蔡邕《九勢》

蔡邕，字伯喈，《後漢書》有傳。邕善篆，採李斯、曹喜之法，為古今雜體。熹平年間（公元一七二——一七六年），書石經，為世所師宗。梁蕭衍稱其所書"骨氣洞達，爽爽如有神力"。後世說他有篆隸八體之妙。這篇《九勢》，文字不能肯定出於蔡邕之手，但比之世傳衛夫人加以潤色的李斯《筆妙》，較為可信。因其篇中所論均合於篆、隸二體所使用的筆法，即使是後人所託，亦必有傳授根據，而非妄作。再看後世之八法，亦與此適相銜接，也可作為徵信之旁證。

夫書肇於自然；自然既立，陰陽生焉；陰陽既生，形勢出矣。

一切種類的文藝作品，都是一定的社會生活（包括自然界）在人們頭腦中反映的產物，書法藝術也不例外。自有人類社會以來，人們有感於周圍耳目所及，羅列萬有，變化無端，受到了這些啟示，不但效法自然仿製出了許多日常生活必需的用品，而且文化娛樂生活中所不可少的各種藝術的萌芽，同時也逐漸發生。象形記事的圖畫文字，就是取象於天地日月山水草木以及獸蹄鳥跡而成的。大自然充滿着複雜的現象，這是由於對立着的陰陽交互作用而形成。這裏所說的"陰陽"，可當作對立着的矛盾來理解。相對地

後漢・蔡邕《熹平石經》（局部）

說來，陽動陰靜，陽剛陰柔，陽舒陰斂，陽虛陰實。
自然的形勢中既包含着這些不同的矛盾方面，書是取
法於自然的，那末，它的形勢中也就必然包含動靜、
剛柔、舒斂、虛實等等。就是說，書家不但是模擬自
然的形質，而且要能成其變化。所以這裏說："陰陽
既生，形勢出矣。"我們知道，形是靜止的，勢是活
動的；形是由變化往來的勢交織所構成的。蔡邕上面
幾句話裏，把書法根本法則應該是些甚麼，已經揭示
給我們了。這就是，書法不但具有各種各式的複雜形
狀，而且要具有變動不拘的活潑精神。所以中國書法

被人們認為是藝術，而且是高度的藝術；因為它產生之始就具備了這種性格。這些因素是內在的，是與字形點畫以俱來的，而不是從外面硬加上去的。

　　　藏頭護尾，力在字中。下筆用力，肌膚之麗。

　　這幾句話，是説寫字的工具如何使用，才能很好地發揮它的功能。字的形勢是由筆毫行墨所形成的。因為字的形勢不僅是形質一方面的要求，而且要表現出活潑潑的精神意態，方始合格，所以這裏説到“藏頭護尾”。就是説，這管筆用的時候必須採取逆勢；若果平下順拖，那就用不出力來。逆入逆收，才能把力留在紙上，字中就覺得有力，這樣才能顯現出活潑潑的精神來。所以，前人評法書，總用“筆力驚絕”一語。唐朝韋陟見懷素草書筆力過人，便知其必有成就。這種筆的力是從哪裏來的？只要看看衛夫人所説：“點、畫、波、撇、屈曲，皆須盡一身之力而送之”，就可以理解這個力就是寫字的人身上的力。怎樣才能把身上的力通過這枝筆毫輸送到紙上字中呢？這個關鍵，在於把筆的得法。前人使用這枝筆，畢生辛勤，積累了一套經驗，就是指實、掌虛、掌豎、腕平、腕肘並起，再加上肩頭鬆開去運用筆毫，便能使全身氣力發揮作用，筆手相忘，靈活一致，隨意輕重，無不適宜，全身氣力自然貫注，字中自然有力

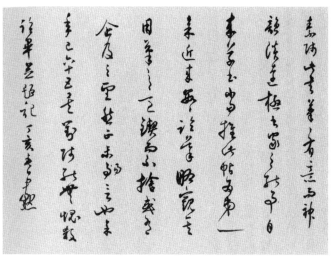

沈尹默臨懷素小草千字文並跋（局部）

竹簡文字：《信陽楚簡》
（局部）

甲骨文字：《祭祀狩獵塗硃
牛骨刻辭》

了。"下筆用力，肌膚之麗"這兩句話，乍一看來，不甚可解；但你試思索一下，肌膚何以得麗，便易於明白。凡是活的肌膚，它才能有美麗的光澤；如果是死的，必然相反地呈現出枯槁的顏色。有力才能活潑，才能顯示出生命力，這是不言而喻的事實。

　　故曰：勢來不可止，勢去不可遏，惟筆軟則奇怪生焉。

　　這裏提出了"勢來"、"勢去"字樣。我們可以領會到，凡實的形都是由虛的勢所往來不斷構成的，而其來去的動作，又是由活潑潑地不斷運行着的筆毫所起的作用。"不可止"、"不可遏"，正是說明人手所控制着的筆毫，若有意若無意之間往復活動着，既受人為的限制，又大部分出於自然而然，即米芾所説的"振迅天真，出於意外"。這種情形，是極其靈活無定

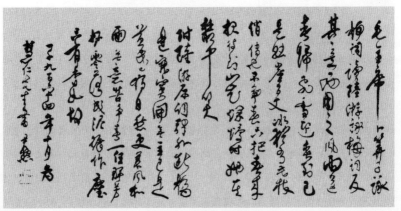

沈尹默 1964 年書

的。這又與所用的工具有關，所以末句提出，"惟筆軟則奇怪生焉"。中國書法能成為藝術，與使用毛筆有極大關係。毛筆能形成奇異之觀，是由於它的軟性。這個軟是與刻甲骨文字的鐵刀和蘸漆汁書字的竹木硬筆相對而言的。哪怕是兔毫、狼毫以及其他獸毛硬毫，還是比它們要軟得多。

　　前面解釋的這幾節文字，連在一起，是一段總說。它闡述了書法的起源以及如何寫法、用甚麼樣的工具來寫等等；最後特別提到使用的工具，這有十分重要的意義。從漢字不斷發展的過程來看，前一階段是利用甲骨和竹簡、木版記載文字，所用的工具是鐵製成的刀和蘸漆汁的竹木製成的硬筆。隨着日用器物多式多樣地日趨於便利民用，逐漸有了絹素和紙張，寫字的工具便創造性地取獸毛製成軟性的筆毫。這樣一來，不但使用起來方便，而且有助於發揮藝術性作用，遂為書法藝術創造了有利條件。所以，自來書家總說要精於筆法，口談手授，也都是教人如何合乎法則地使用這管筆。因此，想要講究書法的人，如果不知筆法，就無異在斷港中航行，枉費氣力，不能登岸。唐朝陸希聲曾說過一句話："古之善書者，往往不知筆法。"在前人摸索筆法的時代，當然不免有這樣的情況，有時能做了，而還不能說，這是知其然而不知其所以然的階段。經過了無數人長時期的研究，把使用毛筆的規律摸清楚了，遂由實踐寫成了理論。今天，我們有條件利用歷代書家的理論為指南，更好

地運用筆法技巧,寫出我們這一時代的好字,為新社會服務。這樣的要求,我認為是極合乎情理的。這裏,我想順便把柳公權的《筆偈》解釋一下,作為學書人之助。《筆偈》見於宋朝錢易所著的《南部新書》中,是這樣四句:"圓如錐,捺如鑿,只得入,不得卻。"雖然只有短短十二個字,卻能把毛筆的性能功用,概括無遺。向來讚頌好筆,說它有四德,就是尖、齊、圓、健。偈中之"圓如錐",揭示了圓和尖二者;"捺如鑿",捺是把筆毫平鋪在紙上,平鋪的筆毫就形成了齊;用錐、鑿等字樣,不但形象化了尖和齊,而且含有剛健的意義,這是明白不過的。"只得入,不得卻",是說筆毫也和錐、鑿的用場一樣,所以向來有入木三分,力透紙背,落筆輕、着紙重等等說法。認識了毛筆的功能,就能理解如何用法,

沈尹默隸書(範臨衡方碑)

可以得心應手。在點畫運行中，利用它的尖，可以成圓筆；利用它的齊，就能成方筆。王羲之的轉左側右，就是這樣的利用毛筆的。它的轉便圓，側便方，如此在點畫中往復運行，就可以得方圓隨時結合的妙用。一句話，就是利用它的軟性。利用得好，便可以收到意外之奇的效果。

> 凡落筆結字，上皆覆下，下以承上，使其形勢，遞相映帶，無使勢背。

這一節是總說一個字由點畫連結而成的形勢。以下幾節分別說明點畫中的不同筆勢。從這一節到篇末共計九節，故名"九勢"。這裏要解釋一下，何以不用"法"字而用"勢"字。我想前人在此等處是有深意的。"法"字含有定局的意思，是不可違反的法則；"勢"則處於活局之中，它在一定的法則下，因時地條件的不同，就得有所變易。蔡邕用"勢"字，是想強調寫字既要遵循一定的法則，但又不能死守定法，要在合乎法則的基礎上有所變易，有所活用。有定而又無定，書法妙用，也就在於此。

既是總說一個字的形勢，而每個字都是由使毫行墨而成，點畫之間，必有連結，這裏就要體會到它們的聯繫作用，不能是只看外部的排比。實際上，它們是有一定的內在關係的。點畫與點畫之間，部分與部分之間都是如此。不然，就只能是平板無生氣的機

械安排，而不能顯示出活生生的有機的神態。必須
使"形勢遞相映帶"，才會表現出活的生命力，而引
人入勝，不是一束枯柴，一盤散沙，令人無所感染。
接着又鄭重申說一句："無使勢背。"勢若背了，就
四分五裂，不成一個局面，這是書家所最忌的。但
是，我們要理解，一個字既然有遞相映帶之處，必然
不能只是一味相向着，它必然也會出現相背的姿勢，
這是很合乎必然
規律的。這裏所
說的背，是相對
性的，能起相反
相成的作用的。
"無使勢背"句中
之背，是指絕對
的背，它是破壞
內在聯繫的。我
的看法，"無使勢
背"，簡直指不成
形勢而言，不合
理的向背而言，
自然也包含着不
當向而向的成分
在內，因而破壞
了整體結構，總
起來說就是勢背。

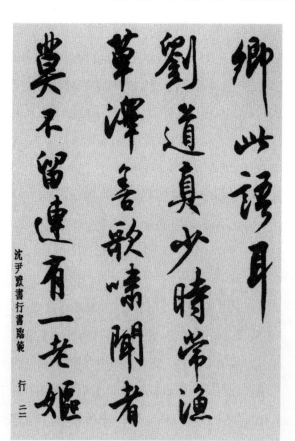

沈尹默書行書臨範

　　一般學字的人，總喜歡從結構間架入手，而不是從點畫下工夫。這種學習方法，恐怕由來已久。這是不着眼在筆法的一種學習方法。一般人們所要求的，只是字畫整齊，表面端正，可以速成，如此而已。在實用方面說來，做到這樣，已經是夠好的了。因為，講應用，有了這樣標準，便滿人意了。但從書法藝術這一方面看來，就非講究筆法不可。說到筆法，就不能離開點畫。專講間架，是不能入門的。為甚麼這樣說？請看一看後面幾條所載，這個道理就可以弄清楚了。這段文字講落筆結字，也是着重談形勢，而不細說間架，就因為間架是死的，而形勢才是活的。只注意間架，就容易死板，那就談不上藝術性了。上面提出的"上覆下承"，也還是着重講有映帶的活形勢，而不是指死板板的間架。

　　　　轉筆，宜左右回顧，無使節目孤露。

　　這裏所說的"轉"，是筆毫左右轉行，就是王羲之用筆轉左側右之轉，就是孫過庭《書譜》中執、使、轉、用之轉，而不是僅僅指字中轉角屈折處之轉，更不是用指頭轉動筆管之轉。凡寫篆書必當使筆毫圓轉運行，才能形成婉而通的形勢。它在點畫中行動時，是一線連續着而又時時帶有一些停頓傾向，隱隱若有階段可尋。連和斷之間，有着可分而不可分的微妙作用。在此等處，便揭示出了非"左右回顧"不可的道

理。不然，便容易"使節目孤露"。要渾然天成，不覺得有節目，才能使人看不礙眼。自從簡化篆書為隸體以後，遂破圓為方了。筆畫一味的方，是不耐看的，摺折多了，節目必然更加突出，尤其要注意到方圓結合着用筆才好。領會了轉筆的意義，就可奏效。

　　藏鋒，點畫出入之跡，欲左先右，至回左亦爾。

　　"藏鋒"和中鋒往往混為一談，這是不對的。單是藏着鋒尖，是不能很好地解決中鋒問題的；必須用下面所說的藏頭護尾，才能做到。"藏鋒"的意義和用場，這裏說得極為明確："點畫出入之跡"，就是指下筆和收筆處，每一個點畫，當其落筆時必然是筆的鋒尖先着紙，收筆時總得提起來，也必然是筆鋒後離紙，所以形成點畫出入之跡的是鋒尖。我們知道，點畫要有力，筆的出入都必須取逆勢，相反適可相成，所以必須用藏鋒。故下面接着說："欲左先右，至回左亦爾。"這與轉筆的左右回顧是一致的。自來書家要用無往不收、每垂不縮的筆法，就是這個緣故。無論篆、隸、楷、行、草，都須如此。

　　藏頭，圓筆屬紙，令筆心常在點畫中行。
　　護尾，點畫勢盡，力收之。

　　"藏頭"、"護尾"之用，是寫字的最關重要的筆

法，因為非這樣做便不容易使筆力傾注入字中。"圓筆屬紙"，是說當筆尖逆落在紙上鋒藏了以後，順勢將毫按捺下去，使它平鋪，就是向來書家所說的萬毫齊力，平鋪紙上，也就是落筆輕、着紙重的用法。這樣一來，筆心（被外面短一些的副毫所包裹着的一撮長一些的毫，從根到尖，這就是筆心）就可以常常行動在點畫當中，而不易偏倚，筆筆中

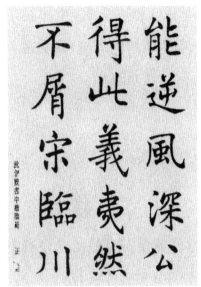

沈尹默書中楷臨範

鋒，就能做到。所以我說，藏鋒和中鋒不能混為一談。僅僅會用藏鋒，不能就說是已經會用中鋒了。"護尾"之義，亦復如此，也是要用全力收毫，回收鋒尖，便算做到護尾。這也和藏鋒一樣，無論篆、隸、楷、行、草體，都非如此不可。

　　　　疾勢，出於啄磔之中，又在豎筆緊趯之內。

　　前面四節，所說的是貫串於各種點畫中間共同使用的方法。從這一節以下，則分別述說不同點畫各有它所適宜的不同行筆方法。"疾勢"是宜用於"啄磔"和"趯筆"的。啄、磔、趯三者都是篆體中所無，自

沈尹默《石鼓文研究·序》手跡（局部）

從有了隸字以後才出現的。啄是短的撇。為甚麼把它叫作啄？是用鳥嘴啄取食物來形容它那種急遽而有力的姿勢。磔有撐張開來的意思，又叫作波，是取它具有曲折流行之態，流俗則一般叫作捺，是三過筆形成的，所以有一波三折之說。開始一折稍短，行筆宜快些；中間一折長些，要放緩行筆；末了一折，又要快行筆，近出鋒處，一按即收。這都是須用疾勢的地方。又說"豎筆緊趯之內"，因為趯也是極短的筆畫，

非疾行筆就不能健勁有力，如人用腳踢東西，緩了就
不能起作用。但隸體之趯，與楷體之趯，筆勢雖然相
同，而在字體中的位置則不盡相同。看看下文，便知
其詳。此節豎筆緊趯，則是楷書所常見的。此處為甚
麼要下一"緊"字，因為豎筆就是直筆，直下筆必須
提着按行下去，筆毫常是攝墨內斂，是處於緊而不散
的快態中的。趯須快行筆，便只能微駐隨即趯出，故
謂之緊趯。趯也叫作挑。

　　掠筆，在於趯緩峻趯用之。

　　"掠"是長形的撇，是豎筆行至半途變中行為偏
向左行的動作。當它將要向左偏時，筆毫必須略微按
下去一些，便顯得筆畫粗些，然後作收，是把緊行的
毫放散了一些的緣故，所以這裏用趯鋒說明它。趯有
散走之意義；因此之故，這裏的"趯"不能不加上一
個"峻"字，使緩散筆致改為緊張行動，方合趯的用
處。這兩節中的趯法，是一致的；但因為它所承接的
筆勢有緊攝和緩散的區別，所以本節說明要"峻趯"，
以防失勢，不是有兩種趯法。

　　澀勢，在於緊駃戰行之法。

　　行筆不但有緩和疾，而且有澀和滑之分。一般地
說來，緩和滑容易上手，而疾和澀較不易做到，要經
過一番練習才會使用。當然，一味疾，一味澀，是不

適當的，必須疾緩澀滑配合着使用才行。澀的動作，並非停滯不前，而是使毫行墨要留得住。留得住不等於不向前推進，不過要緊而快（文中"駃"字即快字）地"戰行"。"戰"字仍當作戰鬥解釋。戰鬥的行動是審慎地用力推進，而不是無阻礙的，有時還得退卻一下再推進，就是《書譜》中所說的衄挫。這樣才能正確理解澀的意義。書家有用"如撐上水船，用盡氣力，仍在原處"來作比方，這也是極其確切的。

　　橫鱗、豎勒之規。

　　橫、豎二者，在字的結構中是起着骨幹作用的筆畫，故專立一節來說明用筆之規。鱗就是魚的鱗甲。鱗是具有依次相疊着而平生的形狀。平而實際不平。勒的行動就像勒馬韁繩那樣，是在不斷地放的過程中而時時加以收緊的作用。這兩者都是應用相反相成的規律的。不平和平，放開和收緊，互相結合，才能完成橫、豎兩畫合法的筆勢。中國古籍中，亦曾經有過"無平不陂、無往不復"的說法，這本是一種辯證規律。書法藝術也必然具有同樣的規律，不可能有例外。作一橫若果是一味齊平，作一豎如果是一往直下，是用不出筆力來的。無力的點畫形象，必然是死躺在紙上的。死的點畫怎能擬議活的形象，那還成個甚麼藝術！這自然是為隸書說法，但楷體亦必須遵守這個規矩。

這篇文字後面，前人有附記一則，文如下："此名《九勢》，得之，雖無師授，亦能妙合古人。須翰墨功多，即造妙境耳。"這幾句話，説得雖甚簡單，不過是讚頌《九勢》有助於書法，但值得我們把它闡明一下。《九勢》自然是經過無數人的實踐才把它總結成為理論而寫定的。想要説明前人理論是否正確，還須經過學習者的認真實踐。所以這附記中説"得之"，此二字極有重要意義，這個"得"，是指學習的人要把《九勢》

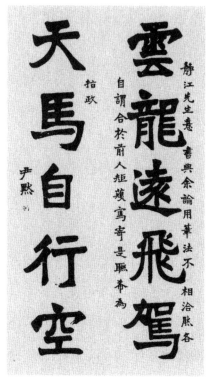

沈尹默書法作品

用法不但弄清楚，會解説，而且要掌握這些法則，再經過辛勤練習，即文中所説"翰墨功多"，才能進入妙境，這裏沒有其他捷徑可尋。理論必須通過實踐，才能真正被掌握。單是字面看懂了，實際説來，是真正懂了嗎？不是。一到應用場合，往往又糊塗了。只有到自己能應用了，才能説懂。這樣的懂，才算"得之"了，才能算是自己的本領。知而不能行，是等於無所知。我們的師古，是為了建今。若果不能把經過

批判而承接下來的好東西，全部掌握得住，遵循其規矩，加以改造創新，就不能做到古為今用。那末，我們就白白地有了這一份豐富的產業，豈不可惜！

南齊・王僧虔《筆意讚》

王僧虔，《南齊書》有傳。王氏世傳書法，僧虔淵源家學，薰染至深，功力過人，有大名於當代。這篇《筆意讚》，是較為高級階段的書法理論，總結了以往經驗，切實可信。

> 書之妙道，神彩為上，形質次之，兼之者，方可紹於古人。以斯言之，豈易多得。必使心忘於筆，手忘於書，心手遺情，筆書相忘，是謂求之不得，考之即彰，乃為《筆意讚》曰：

說到"書之妙道"，自然應該以神彩為首要，而形質則在於次要地位。但學書總是先從形質入手的，也不可能有無形質而單有神彩的字，即所謂皮之不存，毛將焉附。那末，在這裏應該怎樣理解他所說的呢？我以為僧虔所說的形質，是指有了相當程度進行組織而成的形質，僅僅具有這樣的形質，而無神彩可觀，不能就算已經進入書法之門，所以又說："兼之者，方可紹於古人。"凡是前代稱為書家者流，所寫的字，神彩、形質二者都是具備了的。後人想要把這個優良傳統承受下來，就也得要二者兼備，才算成功。

（台閣體）明・沈度《不自棄説》（局部）

不過這卻不是很容易做到的事。歷代不少
寫字的人，其中只有極少數人，被人們一
致承認是書法家。歷來真正不愧為書法家
的作品，現在傳世者還有，試取來仔細研
究，便當首肯。因此，我一向有一種不成
熟的想法，對於形質雖然差些（這是一向
不曾注意點畫筆法的緣故），而神彩確有
可觀，這樣的書家，不是天分過人，就是
修養有素的不凡人物，給他以前人所稱為
善書者的稱號，是足以當之而無愧的。若
果是只具有整秩方光的形質，而缺乏奕奕
動人的神采，這樣的書品，只好把它歸入
台閣體一類，説得不好聽一點，那就是一
般所説的字匠體。用畫家來比方，書法家
是精心於六法的畫師，善書者則是文人畫
家。理會得這樣，對於法書的認識和辨別
或者有一點幫助。善書者這個名詞，唐朝

（台閣體）明・沈度《不自棄説》

人是常用的，其涵義卻有不同，孫過庭《書譜》中的善書者，是指鍾、張、二王，而陸希聲所説則是不知筆法的書家。我們作文有個習慣，同樣的名詞，可以把它分為通言和別言來應用。過庭所説是包舉一切，是通言之例，希聲專指一類，則是別言。現在所用是同於後者。

我説僧虔對於學習書法的要求，不是一般的，而是較高的。他稱頌的是筆意，而不僅僅是流於外感的形勢，他講究的還有神彩，這是作品的精神面貌。他要求所寫出來的字，不僅要有美觀外形，更要有美滿的精神內涵。這種要求，不是勉強追求得到的，而要通過不斷的學習和藝術實踐，到了相當純熟的階段，即文中所説的"心手遺情，筆書相忘"的境界，只有到了這種境地，藝術家才能隨心所欲，把自己的思想感情充分傾注到作品中去，使寫出的字，成為神采奕奕的藝術品。

　　剡紙易墨，心圓管直，漿深色濃，萬毫齊力。

先從書法所使用的工具和怎樣使用工具説起。紙用浙東紹興剡溪的藤料製者。墨是採用河北易水墨工所作煙墨。筆要用心圓管直者，筆毫是用獸毛製成，取短一些的為副毫，包裹一撮長一些的在中心縛成圓而尖的筆頭。若心管不圓，就不便於四面行墨；管若

不直，當左右轉側使用時就不很順利。管直心圓，才
是合用的筆。漿是墨汁，何以說深？因為唐以前的硯
台都是中凹，像瓦頭一樣，所以前人把硯台又叫作硯
瓦。這種硯式，是和墨的應用有關係的。易水法未有
之前，魏晉書人所用的大概有石墨和松枝煙墨兩種，
無論是哪一種，都是有渣滓的，都是像粉末一樣，只
能用膠水之類調和着使用，不能研磨，不像錠子墨那
樣，所以凹硯才能派用場。後來有了錠子墨，就須用
平淺面硯來磨着用，中凹的就不甚方便了。色濃是說
蘸漿在紙上寫字，其色濃厚。漿何以能到紙上，自然
是使毫行墨的緣故。故筆毫必須深入飽含墨汁，寫起
來才能酣暢，根根毛都起作用。前人主張萬毫齊力、
平鋪紙上，是很有道理的。上面專談工具，並不是說
非用甚麼紙、墨、筆不可，它的意思是，要做好一件
事，工具的講究也是必要的。

　　　先臨《告誓》，次寫《黃庭》，骨豐肉潤，入
　妙通靈。

　　這裏舉出王羲之的《告誓》和《黃庭》兩種，固
然因為這是王家上代遺留下來的妙跡，但也是當時愛
好者所遞相傳習的好範本，所以不去遠舉蔡、崔、
鍾、張諸人作品。即羲之所遺名跡，亦不止此兩種。
要知道，這也不過是隨宜舉例，不可拘泥，以為此
外就沒有適宜於學習的範本了。《告誓》筆勢略謹嚴

些，《黃庭》則多曠逸之致。謹嚴之勢易擬，曠逸之神難近，故分別次第，使學者知所先後，不過如此而已，別無其他奧妙。倒是要懂得從範本上臨習，須要求得些甚麼，這比選擇範本的意義，我覺得還要重大些。凡好的字，必然是形神俱全的。和一個人體一樣，形是具有的筋骨皮肉，神是具有的脂澤風采。所以這裏，不但提出了骨和肉，而且加上豐潤字樣，再加上"入妙通靈"，這就揭示出臨習的要求，以及其方法。不得死擬間架，必須活學點畫，藉以探索其行筆之意，而悟通靈妙，方合學習的道理。就是說，不但要看懂它，而且要把它寫得出。一切字形，當先映入腦中，反覆思索，醞釀日久，漸漸經過手的練習，寫到紙上，以腦教手，以手教腦，不斷如此去下工夫，久久就會和範本起着不知不覺地接近作用。

　　努如植槊，勒若橫釘，開張鳳翼，聳擢芝英。

　　進一步就點畫形象化地來說明一下，使學者容易有所領悟。努是直畫，勒是橫畫，無論它是橫是直，都必須有力。橫、直兩者，是一字結構中起根本性作用的筆畫。在蔡邕《九勢》中也是特別提出"橫鱗、豎勒之規"來說明它的用筆之法的。槊和釘都是極其健勁剛直的形象，書法家要求他的筆力也要呈現出槊釘般的剛勁氣勢，這就突出了字形須有雄強的靜的一

方面，也要有姿致風神的動的一方面。故再用鳳凰張翼而飛，芝草秀出，花光煥耀來作比擬，成為形神俱全的好字。能夠這樣使毫行墨，才能當得起米芾所說的"得筆"。

　　粗不為重，細不為輕，纖微向背，毫髮死生。

　　這四句所說的更為重要，粗了何以不覺其重，細了何以不覺其輕，這是由於使毫行墨得法的緣故。凡是善於運腕，提和按能相結合着運用這管筆的人，就能做到這樣。每按必從提着的基礎上按下去，提則要在帶按着的動作下提起來，這樣按在紙上的筆畫，即粗些，也不會是死躺在紙上的笨重不堪的筆畫，提也不會出現一味虛浮而毫無重量的筆跡。向背起於纖微，死生別於

晉・王羲之《黃庭經》（局部）

毫髮，這與《書譜》中所説的"差之一毫，失之千里"
是同一道理。理解了這些，當臨習時便應當注意到每
一點畫的細微屈折的地方，不當只顧大致體勢，而忽
略了下筆收筆。像米芾便欲得索靖真跡，觀其下筆
處，這是學習書法的唯一竅門，不可不知。

《筆意讚》最後有兩句話："工之盡矣，可擅時
名。"這是應該批判的。我們學藝術的目的，絕不能
是為了追求個人名利。

唐·顏真卿《述張旭筆法十二意》

張旭字伯高。顏真卿字清臣。《唐書》皆有傳。
世人有用他兩人的官爵稱之為張長史、顏魯公的。張
旭精極筆法，真草俱妙。後人論書，對於歐、虞、
褚、陸都有異詞，惟獨於張旭沒有非短過。真卿二十
多歲時，曾遊長安，師事張旭二年，略得筆法，自以
為未穩，三十五歲，又特往洛陽去訪張旭，繼續求

沈尹默書扇面

教，真卿後來在寫給懷素的序文中有這樣一段追述：
"夫草稿之作，起於漢代，杜度、崔瑗，始以妙聞。
迨乎伯英（張芝），尤擅其美。羲、獻茲降，虞、陸相
承，口訣手授，以至於吳郡張旭長史，雖姿性顛逸，
超絕古今，而模楷精詳，特為真正。真卿早歲常接遊
居，屢蒙激昂，教以筆法。"看了上面一段話，就可
以了解張旭書法造詣何以能達到無人非短的境界，這
是由於他得到正確的傳授，工力又深，所以得到真
卿的佩服，想要把他繼承下來。張旭也以真卿是可
教之材，因而接受了他的請求，誠懇地和他說："書
之求能，且攻真草，今
以授子，可須思妙。"
思妙是精思入微之意。
乃舉出十二意來和他對
話，要他回答，藉作啟
示。筆法十二意本是魏
鍾繇所提出的。鍾繇何
以要這樣提呢？那就先
得了解一下鍾繇寫字的
主張。根據前人傳下來
的王右軍《題衛夫人〈筆
陣圖〉後》一文所記，
有涉及鍾繇的事情，可
以就此探得一點他的學
字的主張。記載是這樣

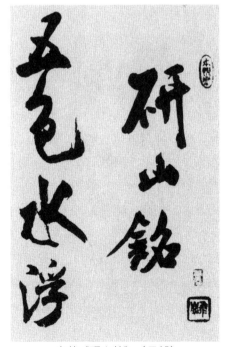

米芾《研山銘》（局部）

的："夫欲書者先乾研墨，凝神靜思，預想字形（想像中的字形是包括靜和動、實和虛兩個方面的），大小偃仰，平直振動（大小平直是靜和實的一面，偃仰振動是動和虛的一面），令筋脈相連，意在筆前，然後作字。若平直相似，狀如算子，上下方整，前後齊平，便不是書，但得其點畫爾（就是說僅能成字的筆畫而已）。"接着就敍述了宋翼被鍾繇譴責的故事："昔宋翼常作此書（即方整齊平之體）。翼是鍾繇弟子，繇乃叱之。翼三年不敢見繇，即潛心改跡。每作一波（即捺），常三過折筆；每作一點畫（總指一切點畫而言），常隱鋒（即藏鋒）而為之；每作一橫畫，如列陣之排雲；每作一戈，如百鈞之弩發；每作一點，如高峰墜石；每作一屈折，如鋼鈎；每作一牽，如萬歲枯藤；每作一放縱，如足行之馳驟。"翼自遵鍾繇筆勢改變作風以後，始有成就。這個記載，足夠説明筆意的重要性。再看梁朝蕭衍《觀鍾繇書法十二意》一文，篇中只就鍾、王

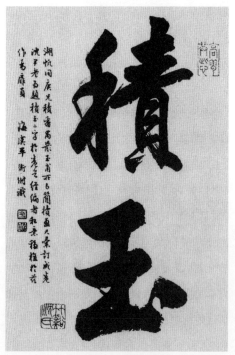

沈尹默書，移作《書法大成》扉頁

優劣説了一番，沒有闡明十二意，但仔細看看他論右軍書時，所説的“勢巧形密”，“意疏字緩”，卻很有啟發。勢何以得巧，自然是意足於下筆之前。意疏就是用意有不周到之處，致使字緩。右軍末年書，世人曾有緩異的批評，陶弘景認為這是對代筆人書體所説的。蕭衍則不知是根據何等筆跡作出這樣的評論，在這裏自然無討論的必要，然卻反映出筆意對於書法的重要意義。鍾繇概括地提出筆法十二意，是值得學書人重視的。以前沒有人作過詳悉的解説，直到唐朝張、顏對話，才逐條加以討論。

　　長史乃曰：“夫平謂橫，子知之乎？”僕思以對曰：“嘗聞長史示令每為一平畫，皆須縱橫有象，此豈非其謂乎？”長史乃笑曰：“然。”

　　每作一橫畫，自然意在於求其平，但一味求平，必易流於板滯，所以柳宗元的《八法頌》中有“勒常患平”之戒。八法中謂橫畫為勒。在《九勢》中特定出“橫鱗”之規，《筆陣圖》中則有“如千里陣雲”的比方。魚鱗和陣雲的形象，都是平而又不甚平的橫列狀態。這樣正合橫畫的要求。故孫過庭説：“一畫之間，變起伏於峰杪。”筆鋒在點畫中行，必然有起有伏，起帶有縱的傾向，伏則仍回到橫的方面去，不斷地、一縱一橫地行使筆毫，形成橫畫，便有魚鱗、陣雲的活潑意趣，就達到了不平而平的要求。所以真卿舉“縱橫有象”一語來回答求平的意圖，而得到了長

史的首肯。

　　　又曰：“夫直謂縱，子知之乎？”曰：“豈
不謂直者必縱之，不令邪曲之謂乎？”長史曰：
“然。”

　　縱是直畫，也得同橫畫一樣，對於它的要求，
自然意在於求直，所以真卿簡單答以“必縱之不令邪
曲”（指留在紙上已成的形而言）。照《九勢》“豎勒”
之規説來，似乎和真卿所説有異同，一個講“勒”，
一個卻講“縱”，其實是相反相成。點畫行筆時，不
能單勒單縱，這是可以體會得到的。如果一味把筆毫
勒住，那就不能行動了，必然還得要放鬆些，那就是
縱。兩説並不衝突，隨舉一端，皆可以理會到全面。
其實，這和“不平之平”的道理一樣，也要從不直中
求直，筆力才能入紙，才能寫出真正的可觀的直，在
紙上就不顯得邪曲。所以李世民講過一句話：“努不
宜直，直則無力。”八法中謂縱畫為努。

　　　又曰：“均謂間，子知之乎？”曰：“嘗蒙
示以間不容光之謂乎？”長史曰：“然。”

　　“間”是指一字的筆畫與筆畫之間，各個部分之
間的空隙。這些空隙，要令人看了順眼，配合均勻，
出於自然，不覺得相離過遠，或者過近，這就是所
謂“均”。舉一個相反的例子來説，若果縱畫與縱畫，

橫畫與橫畫，互相間的距離，排列得分毫不差，那就是前人所說的狀如算子，形狀上是整齊不過了，但一入眼反而覺得不勻稱，因而不耐看。這要和橫、縱畫的平直要求一樣，要在不平中求得平，不直中求得直，這裏也要向不均處求得均。法書點畫之間的空隙，其遠近相距要各得其宜，不容毫髮增加。所以真卿用了一句極端的話"間不容光"來回答，光是無隙不入的，意思就是說，

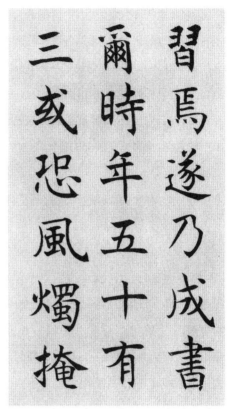

沈尹默書題王右軍《筆陣圖》後（局部）

點畫間所留得的空隙，連一線之光都容不下，這才算恰到好處。這非基本功到家，就不能達到如此穩準的地步。

又曰："密謂際，子知之乎？"曰："豈不謂築鋒下筆，皆令完成，不令其疏之謂乎？"長史曰："然。"

　　"際"是指字的筆畫與筆畫相銜接之處。兩畫之際，似斷實連，似連實斷。密的要求，就是要顯得連住，同時又要顯得脫開，所以真卿用"築鋒下筆，皆令完成，不令其疏"答之。築鋒所用筆力，是比藏鋒要重些，而比藏頭則要輕得多。字畫之際，就是兩畫出入相接之處，點畫出入之跡，必由筆鋒所形成，而出入皆須逆入逆收，"際"處不但露鋒會失掉密的作用，即僅用藏鋒，還嫌不夠，故必用築鋒。藏鋒之力是虛的多，而築鋒用力則較着實。求密必須如此才行。這是講行筆的過程，而其要求則是"皆令其完成"。這一"皆"字是指兩畫出入而言。"完成"是說明相銜得宜，不露痕跡，故無偏疏之弊。近代書家往往喜歡稱道兩句話："疏處可使走馬，密處不使通風。"疏就疏到底，密就密到底，這種要求就太絕對化了，恰恰與上面所說的均密兩意相反。若果主張疏就一味疏，密便一味密，其結果不是雕疏無實，就是黑氣滿紙。這種用一點論的方法去分析事物，就無法觸到事物的本質，也就無法掌握其規律，這樣要想不碰壁，要想達到預計的要求，那是不可能的事情。

　　　　又曰："鋒謂末，子知之乎？"曰："豈不謂末以成畫，使其鋒健之謂乎？"長史曰："然。"

　　"末"，蕭衍文中作"端"，兩者是一樣的意思。真卿所說的"末以成畫"，是指每一筆畫的收處，收

筆必用鋒，意存勁健，才能不犯拖沓之病。《九勢》
藏鋒條指出"點畫出入之跡"，就是説明這個道理。
不過這裏只就筆鋒出處説明其尤當勁健，才合用筆之
意。

又曰："力謂骨體，子知之乎？"曰："豈
不謂趯筆則點畫皆有筋骨，字體自然雄媚之謂
乎？"長史曰："然。"

"力謂骨
體"，蕭衍文中只
用一"體"字，
此文多一"骨"
字，意更明顯。
真卿用"趯筆則點
畫皆有筋骨，字
體自然雄媚"答
之。"趯"字是表
示速行的樣子，
又含有盜行或側
行的意思。盜
行、側行皆須舉
動輕快而不散漫
才能做到，如此
則非用意專一，

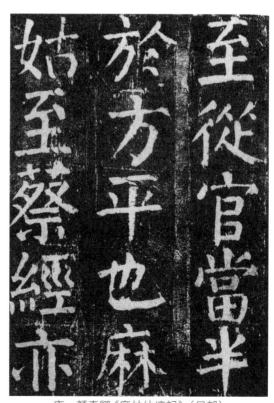

唐・顏真卿《麻姑仙壇記》（局部）

聚集精力為之不可。故八法之努畫，大家都主張用趯
筆之法，為的是免掉失力的弊病。由此就很容易明白
要字中有力，便須用趯筆的道理。把人體的力通過筆
毫注入字中，字自然會有骨幹，不是軟弱癱瘓，而能
呈顯雄傑氣概。真卿在雄字下加一媚字，這便表明這
力是活力而不是拙力。所以前人既稱羲之字雄強，又
說它姿媚，是有道理的。一般人說顏筋柳骨，這也反
映出顏字是用意在於剛柔結合的筋力，這與他懂得用
趯筆是有關係的。

> 又曰：“輕謂曲折，子知之乎？”曰：“豈
> 不謂鈎筆轉角，折鋒輕過，亦謂轉角為暗過之謂
> 乎？”長史曰：“然。”

“曲折”，蕭衍文中作“屈”，是一樣的意義。真
卿答以“鈎筆轉角，折鋒輕過”。字的筆畫轉角處，
筆鋒必是由左向右，再折而下行，當它將要到轉角處
時，筆鋒若不回顧而仍順行，則無力而失勢，故鋒必
須折，就是使鋒尖略顧左再折而向右，轉而下行。
《九勢》轉筆條的“宜左右回顧”，就是這個道理。何
以要輕，不輕則節目易於孤露，便不好看。暗過就是
輕過，含有筆鋒隱藏的意思。

> 又曰：“決謂牽掣，子知之乎？”曰：“豈不
> 謂牽掣為撇，決意挫鋒，使不能怯滯，令險峻而
> 成，以謂之決乎？”長史曰：“然。”

“決謂牽掣”，真卿以“牽掣為撇”（即掠筆），專就這個回答用決之意。主張險峻，用挫鋒筆法，挫鋒也可叫它作折鋒，與築鋒相似，而用筆略輕而快，這樣形成的掠筆，就不會怯滯，因意不猶豫，決然行之，其結果必然如此。

> 又曰：“補謂不足，子知之乎？”曰：“嘗聞於長史，豈不謂結構點畫或有失趣者，則以別點畫旁救之謂乎？”長史曰：“然。”

不足之處，自然當補，但施用如何補法，不能預想定於落筆之前，必當隨機應變。所以真卿答以“結構點畫或有失趣者，則以別點畫旁救之”。此條所提不足之處，難以意測，與其他各條所列性質，有所不同。但旁救雖不能在作字前預計，若果臨機遲疑，即便施行旁救，亦難吻合，即等於未曾救得，甚至於還可能增加些不安，就須要平日執筆得法，使用圓暢，心手一致，隨意左右，無所不可，方能奏旁救之效。重要關鍵，還在於平時學習各種碑版法帖時，即須細心觀察其分佈得失，使心中有數，臨時才有補救辦法。

> 又曰：“損謂有餘，子知之乎？”曰：“嘗蒙所授，豈不謂趣長筆短，常使意氣有餘，畫若不足之謂乎？”長史曰：“然。”

　　有餘必當減損，自是常理，但筆已落紙成畫，即無法損其有餘，自然當在預想字形時，便須注意。你看虞、歐楷字，往往以短畫與長畫相間組成，長畫固不覺其長，而短畫也不覺其短，所以真卿答“損謂有餘”之問，以“趣長筆短”，“意氣有餘，畫若不足”。這個“有餘”、“不足”，是怎樣判別的？它不在於有形的短和長，而在所含意趣的足不足。所當損者必是空長的形，而合宜的損，卻是意足的短畫。短畫怎樣才能意足，這是要經過一番苦練的，行筆得法，疾澀兼用，能縱能收，才可做到，一般信手任筆成畫的寫法，畫短了，不但不能趣長，必然要現出不足的缺點。

　　　　又曰：“巧謂佈置，子知之乎？”曰：“豈不謂欲書先預想字形佈置，令其平穩，或意外生體，令有異勢，是之謂巧乎？”長史曰：“然。”

　　落筆結字，由點畫而成，不得零星狼藉，必有合宜的佈置。下筆之先，須預想形勢，如何安排，不是信手任筆，便能成字。所以真卿答“預想字形佈置，令其平穩”。但一味平穩不可，故又說“意外生體，令有異勢”。既平正，又奇變，才能算得巧意。顏楷過於整齊，但仍不失於板滯，點畫中時有奇趣。雖為米芾所不滿，然不能厚非，與蘇靈芝、瞿令問諸人相比，即可了然。

又曰："稱謂大小，子知之乎？"曰："嘗聞教授，豈不謂大字促之令小，小字展之使大，兼令茂密，所以為稱乎？"長史曰："然。"

關於一幅字的全部安排，字形大小，必在預想之中。如何安排才能令其大小相稱，必須有一番經營才行。所以真卿答以"大字促之令小，小字展之使大"。這個大小是相對的說法，這個促、展是就全幅而言，故又說"兼令茂密"，這就可以明白他所要求的相稱之意，絕不是大小齊勻的意思，更不是單指寫小字要展大，寫大字要促小。至於小字要寬展，大字要緊湊，相反相成的作用，那是必要的，然非真卿在此處所說的意思，後人非難他，以為這種主張是錯誤的。其實這個錯誤，我以為真卿是難於承認的，因為後人的說法與真卿的看法，是兩回事情。

這十二意，有的就靜的實體着想，如橫、縱、末、體等；有的就動的筆勢往來映帶着想，如間、際、曲折、牽掣等；有的就一字的欠缺或多餘處着意，施以救濟，如不足、有餘等；有的從全字或者全幅着意，如佈置、大小等。總括以上用意處，大致已無遺漏。自鍾繇提出直至張旭，為一般學書人所重視，但各人體會容有不同。真卿答畢，而張旭僅以"子言頗皆近之矣"一句總結了他的答案，總可說是及格了。尚有未盡之處，猶待探討，故繼以"工若精勤，悉自當為妙筆"。我們現在對於顏說，也只能認

為是他個人的心得，恐猶未能盡得前人之意。見仁見智，固難強同。其實筆法之意，何止這十二種，這不過是鍾繇個人在實踐中的體會，他以為是重要的，列舉出這幾條罷了。

　　問答已畢，真卿更進一步請教：「幸蒙長史九丈傳授用筆之法，敢問工書之妙，如何得齊於古人？」見賢思齊是學習過程中一種良好的表現，這不但反映出一個人不甘落後於前人，而且有趕上前人，趕過前人的氣概，舊話不是有青出於藍而勝於藍的説法嗎？在前人積累的好經驗的基礎上，加以新的發展，是可以超越前人的。不然，在前人的腳下盤泥，那就沒有出息了。真卿想要張旭再幫助他一下，指出學習書法的方法，故有此問。張旭遂以五項答之：「妙在執筆，令得圓轉，勿使拘攣；其次識法，謂口傳手授之訣，勿使無度，所謂筆法也；其次，在於佈置，不慢不越，巧使合宜；其次，紙筆精佳；其次，變通適懷，縱捨掣奪，咸有規矩。五者備矣，然後能齊於古人。」真卿聽了，更追問一句：「敢問長史神用筆之理，可得聞乎？」用筆上加一「神」字，是很有意義的，是説他這管筆動靜疾徐，無不合宜，即所謂不使失度。張旭告訴他：「余傳授筆法，得之於老舅陸彥遠（柬之之子）曰：『吾昔日學書，雖功深，奈何跡不至殊妙。後聞於褚河南曰：「用筆當須如錐畫沙，如印印泥。」始而不悟。後於江島，遇見沙平地靜，令人意悦欲書，乃偶以利鋒畫而書之，其勁險之狀，

明利媚好，自茲乃悟用筆如錐畫沙，使其藏鋒，畫乃沉着。當其用筆，常欲使其透過紙背，此功成之極矣。'真草用筆，悉如畫沙印泥，點畫淨媚，則其道至矣。如此則其跡可久，自然齊於古人，但思此理以專想功用，故點畫不得妄動，子其書紳！"張旭答真卿問，所舉五項，至為重要，第一至第三，

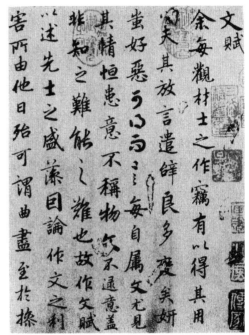

唐・陸柬之《文賦》（局部）

首由執筆運用靈便說起，依次到用筆得法，勿使失度，然後說到巧於佈置，這個佈置是總說點畫與點畫之間，字與字之間，行與行之間，要不慢不越，勻稱得宜，沒有過與不及。慢是不及，越是過度。第四是說紙筆佳或者不佳，有使所書之字減色增色之可能。末一項是說心手一致，筆書相應，這是有關於寫字人的思想通塞問題，心胸豁然，略無疑滯，才能達到入妙通靈的境界。能這樣，自然人書會通，奕奕有圓融神理。古人妙跡，流傳至今，耐人尋味者，也不過如此而已。最後舉出如錐畫沙，如印印泥兩語，是說明

唐・孫過庭草書《書譜》（局部）

下筆有力，能力透紙背，才算功夫到家。錐畫沙比較
易於理解，印印泥則須加以說明。這裏所說的印泥，
不是今天我們所用的印泥。這個泥是黏性的紫泥，古
人用它來封信的，和近代用的火漆相類似，火漆上面
加蓋戳記，紫泥上面加蓋印章，現在還有遺留下來
的，叫作"封泥"。前人用它來形容用筆，自然也和錐
畫沙一樣，是說明藏鋒和用力深入之意。而印印泥，
還有一絲不走樣的意思，是下筆既穩且準的形容。要

達到這一步，就得執筆合法，而手腕又要經過基本訓練的硬工夫，才能有既穩且準的把握。所以張旭告訴真卿懂得了這些之後，還得想通道理，專心於功用，點畫不得妄動。張旭把攻真書和草書用筆妙訣，無隱地告訴了真卿，所以真卿自言："自此得攻書之妙，於茲五（一作七）年，真草自知可成矣。"

這篇文字，各本有異同，且有闌入別人文字之處，就我所能辨別出來的，即行加以刪正，以便覽習。但恐仍有未及訂正或有錯誤，深望讀者不吝指教。

<div align="right">（一九六五年八月二十日）</div>

唐·韓方明《授筆要説》

這篇文章是從《佩文齋書畫譜》錄出的，經過多次傳抄轉刻，訛誤在所不免，又無別本校勘，文字有難通處，只好闕疑；間有誤字，可以測知者，即以己意訂正之，取便讀者。

　　昔歲學書，專求筆法。貞元十五年受法於東海徐公璹，十七年受法於清河崔公邈，由來遠矣。自伯英以前，未有真行草書之法，姚思廉奉詔論書云："王僧虔答竟陵王書云，'張芝、索靖、韋誕、鍾會、二衛，並得名前代，古今既異，無以辨其優劣，唯見筆力驚絕耳。'"時有羅暉、趙襲，並善書，與張芝同著名，而張矜巧自許，眾頗惑之，嘗與太僕朱寬書云："上比

崔、杜不足，下方羅、趙有餘。"今言自古能書，皆曰鍾、張，按張自矜巧，為眾所惑；今言筆法，亦不言自張芝，芝自云比崔、杜不足，即可信乎筆法起自崔瑗子玉明矣。清河公雖云傳筆法於張旭長史，世之所傳得長史法者，唯有得永字八法，次有五執筆，已下並未之有前聞乎（當作"也"）。方明傳之於清河公，問八法起於隸字之始，後漢崔子玉，歷鍾、王以下，傳授至於永禪師，而至張旭，始弘八法，次演五勢，更備九用，則萬字無不該於此，墨道之妙，無不由之以成也。

　　唐朝一代論書法的人，實在不少，其中極有名，為眾所知，如孫過庭《書譜》，這自然是研究書法的人所必須閱讀的文字，但它有一點毛病，就是詞藻過甚，往往把關於寫字最緊要的意義掩蓋住了，致使讀者注意不到，忽略過去，無怪乎包世臣要把它大加刪節，所以打算留待以後再來摘要解釋，以供學者研究。現在先把韓方明這篇文章，詳加闡發，或者比較容易收效些。包世臣《述書》下篇云："唐韓方明謂八法起於隸字之始，傳於崔子玉，歷鍾、王以至永禪師者，古今學書之機括也。"這是很有見地的説法，因為他從書法傳授源流和執筆使用方法説起，最為切要，而且明辨是非，是使人可以置信的。這篇文章足以概括向來談書法者述説的要旨，所以在釋義中，即將眾家所説引來，互相證成，或者補充其所不足。至有異同出入之處，亦必比較分析，加以詳説，以免讀者疑惑，無所依遵。

韓方明的世系爵里不詳，字跡亦不傳於世。唐朝盧攜曾經這樣說過："吳郡張旭言自智永禪師過江，楷法隨渡，旭之傳法，蓋多其人，若韓太傅滉、徐吏部浩、顏魯公真卿……予所知者，又傳清河崔邈，邈傳褚長文、韓方明。"據此，則方明自言受筆法於

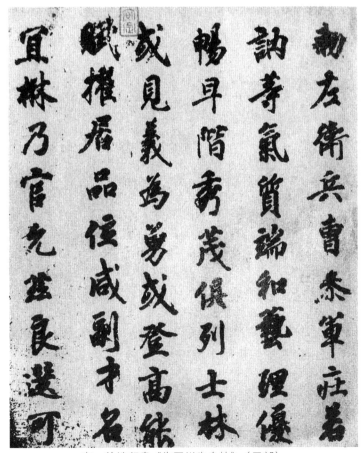

唐・徐浩行書《朱巨川告身帖》（局部）

徐、崔二氏為可信。徐璹是徐浩長子。浩字季海，是和顏真卿、李邕等人齊名的書家，流傳下來的墨跡，現在還可以看見的，就是有名的《朱巨川告身》。相傳宋代書家蘇軾從他的遺跡得到筆法。他的兒子璹的字跡，卻未曾見過，崔邈的字也不傳，但他們在當時都有能書之名。貞元是唐德宗年號，十五年當公元七九九年。伯英是東漢張芝的字。這裏所說的，伯英以前，未有真行草書之法，我們應該怎樣理解這句話？我以為，首先要明白兩個道理：一個是真行草書

（傳）晉・索靖草書《出師頌》

體，由古篆隸逐漸演變出來，直到東漢方始形成，以前古篆隸的點畫法則，當然有所不備，而寫新體真行草的書法，還未能完成；再則一向學書的人，不是從師受業，就得自學。自學不外從前人留下的遺跡中去討生活。相傳李斯、蔡邕、鍾繇、王羲之、歐陽詢諸人，每見古代金石刻字，即坐臥其旁，鑽研不捨，就是在那裏探索前人的筆勢。因為不論石刻或是墨跡，它表現於外的，總是靜的形勢，而其所以能成就這樣形勢，卻是動作的成果。動的勢，今只靜靜地留在靜的形中，要使靜者復動，就得通過耽玩者想像體會的活動，方能期望它再現在眼前，於是在既定的形中，就會看到活潑地往來不定的勢。在這一瞬間，不但可以接觸到五光十色的神采，而且還會感覺到音樂般輕重疾徐的節奏。凡具有生命的字，都有這種魔力，使你越看越活，可以說字外無法，法在字中。但是經過無數人無數次的心傳手習，遂被一般人看出必須如此動作，才能成書。這種用筆方式，公認為行之有效，將它記錄下來，稱之為書法。理論本出於實踐，張伯英時代，寫真行草書者，尚未有寫定的書法，並非不講究書法，相反地是認真尋求不可不守的筆法。行之而後言，才能取信人，言行一致的人，也才有辨別他人說法的是或非的能力。嘗聽見有人說：要寫字就去寫好了，何必一定要講書法。這樣主張的人，不是對於此道一無所知，就是得魚忘筌的能手，像蘇東坡那樣高明的人。有志學書者，卻不宜採取這種態度。

　　姚思廉是廿四史中《梁書》、《陳書》的著者，唐初任弘文館學士。弘文館是當時培養書法人材的所在，因之皇帝教他論書。他引南齊時代王僧虔與竟陵王蕭子良的一封信，來敍述自古篆隸演變而成的新體真行草最早得法成功的後漢、魏、晉時期的張、韋、鍾、索、二衛諸人，而以“筆力驚絕”四字品題之，是其着重在於用筆。晉代王右軍之師衛夫人茂猗（一作漪）《筆陣圖》一文中，就這樣説過：“善筆力者多骨，不善筆力者多肉，多骨微肉者謂之筋書，多肉微骨者謂之墨豬，多骨豐筋者聖，無骨無筋者病。”又説：“下筆點畫、波撇、屈曲，皆須盡一身之力而送之。”這就可以理解：筆力就是人身之力，要能使力借筆毫濡墨達到紙上，若果沒有預先掌握好這管筆，

唐·張旭狂草《古詩四帖》（局部）

左右前後不斷地靈活運用着進行工作，要想在字中顯出筆力，是無法做到的。

　　韋誕字仲將，魏朝人，張伯英之弟子。《書斷》云：“誕諸書並善，尤精題署，……八分、隸書、章草、飛白入妙品。”“草跡亞於索靖。”靖字幼安，晉朝人，與衛瓘俱以善草知名。瓘筆勝靖而楷法不及，《晉書‧索靖傳》所記載如此，知善草者不可不攻楷法。靖是張芝姊之孫。王僧虔嘗説，靖傳張芝草而形異，甚矜其書，名其字勢為銀鈎蠆尾。《書斷》云：靖“善章草及草書，出於韋誕，峻險過之。”自作《草書狀》云：“或若倜儻而不群，或若自檢其常度。”凡人倜儻者每不能自檢，自檢者又無由倜儻，兼而有之，是真能縱筆以書而不流於狂怪者，惜其筆跡已不可見。世傳《出師頌》，恐是臨本，但得其形而已，未能盡其神妙。鍾會是鍾繇之子，能傳父學。自來鍾、張並稱，是繇而非會，此處獨提會名而不及繇，仔細想想，自有他一定的原因，必非偶然。陶弘景與梁武帝蕭衍《論書啟》，有這樣幾句話：“比世皆高尚子敬。”又説：“海內非唯不復知有元常，於逸少亦然。”元常是鍾繇的字，僧虔也曾這樣説過：“變古制今，唯右軍領軍，不爾，至今猶法鍾、張。”右軍是王羲之，領軍是王洽。説他們變了鍾繇字體。在宋、齊、梁時期，一般人都喜歡羊欣的新體，嫌鍾、王微古，所以不願意多提及他們。

　　二衛是晉朝的衛瓘、衛恆父子。瓘字伯玉，恆

字巨山，瓘工草隸，嘗自言："我得伯英之筋，恆得其骨，索靖得其肉。"唐玄度言："散隸衛恆之所作也，祖覬、父瓘皆以蟲篆草隸著名，恆幼傳其法。"僧虔所稱諸人，考其傳授，非由家學，即由戚誼，但有一事，應該注意，雖然遞相祖述，卻不保守，都能推陳出新，有所發展。魏晉以來，書法不斷昌盛，這也是重要的一種因素。由此可見，有繼承，有創造，本來是中國學術文藝界傳統的優良風尚。

張旭字伯高，吳郡人，官左率府長史，世遂稱之為張長史，因為他每每醉後作狂草，又叫他作張顛。他是陸彥遠的外甥，彥遠傳其父柬之筆法，柬之受之於他的舅父虞世南。旭遂得筆法真傳，但他能盡筆法之妙，則是由於自學中的領悟，偶見擔夫爭路，和聽見鼓吹的音節，看到舞蹈的姿勢，都能與行筆往來

沈尹默書法作品

的輕重疾徐，理通神會，書法遂爾大進。後人論書，於歐、虞、褚、陸諸家，皆有異同，唯對於張旭則一致贊許。他的手跡，傳世不多，而且往往是別人臨本。最近故宮博物院印行了一本沒有署名的草書，有董其昌的跋，經他品評，認為是張旭筆墨。雖然現在還有不同的意見，但卻是一種好物，我認為它與杜甫描寫他的草書詩句"鏘鏘鳴玉動，落落群松直。連山蟠其間，溟漲與筆力……俊拔為之主，暮年思轉極"所形容頗相合。旭善草體，而楷法絕精，其小楷《樂毅論》不可得見，而《郎官石記》尚有傳本，清勁寬閒，唐代楷書中風格如此者，實不多見。宜其為顏真卿輩所推崇，爭相就求其筆訣。方明說他始弘八法，又說以永字八法傳授於人，這樣說法，是承認永字八法之名，是由張旭提出的。唐代《翰林禁經》中只這樣說，隋僧智永發其旨趣，世遂傳李陽冰言逸少攻書多載，十五年偏攻永字，以其能備八法之勢，能通一切字也。這或者是別人附會上去的話，不足為以永字名八法之根據。不信，你試檢查一下張旭以前論書的文獻，如蔡邕《九勢》中只提到掠、橫、豎三種；衛茂漪的《筆陣圖》只說點畫、波撇、屈曲，後面列舉了一、丶、丿、乀、丨、乁、乛七條；右軍《題筆陣圖後》所述有波、橫、點、屈折、牽、放縱六種；李世民《筆法訣》六種則是畫、撇、豎、戈、環、波；歐陽詢的八法，是丶、乚、一、丨、乚、乛、丿、乀，都和永字配合不好。而在張旭以後，世所傳顏真卿、柳

宗元他們的《八法頌》，卻是依永字點畫寫成的。方明所說真行草書之法傳授於崔瑗，永字八法始名於張旭，這是可信的。至於五勢九用之說，其內容未詳，以意度之，這裏所說的勢，自然和蔡邕《九勢》之勢是同一意義的，就是落筆結字，覆承映帶，左轉右側的作用，不外乎行筆的轉、藏、收、疾、澀等等而已。九用想來就像《筆陣圖》篇末所說的六種字體不同寫法，不過這裏是九種，或者是指大篆、小篆、八分、隸書、飛白、章草、楷書、行書、草書而言，也未可知。不過這是我個人揣測，以備讀者參考，不能作為定論。想要得到該萬字、盡墨道的妙訣，的確非留心於法、勢、用三者不可。

沈尹默臨《蘭亭序》（局部）

夫把筆有五種，大凡筆管長不過五六寸，貴用易便也。

第一執管。夫書之妙，在於執管，既以雙指苞管，亦當五指共執。其要實指、虛掌、鈎、擫、訐（當作"揭"，或作"格"）、送，亦曰抵送，以備口傳手授之說也。世俗皆以單指苞之，則力不足而無神氣，每作一畫點，雖有解法，亦當使用不

成。平腕雙苞，虛掌實指，妙無所加也。

　　自魏晉以來，講書法的人，無不從用筆說起。書法既然首要在用筆，那末，這管寫字使用的特製工具，先要執得合法，然後才能用得便易。這是不言而喻的事實，也是盡人能知的道理。世傳漢末蔡邕的《九勢》，固然不能肯定它是蔡邕親筆寫成的，但也不能懷疑它的價值。它確是一篇流傳有緒而且是有一定功用的文字。篇中所說的："藏頭護尾，力在字中，下筆有力，肌膚之麗，故曰勢來不可止，勢去不可遏，唯筆軟則奇怪生焉。"又說："使其形勢，遞相映帶，無使勢背，欲左先右，回左亦然，令筆心常在畫中行，疾勢峻趯，澀勢戰行，橫鱗，豎勒之規。"這些話，都極有道理。他所說的力，就是一般人所說的筆力，筆力不但使字形成，而且使字有肌膚之麗，他用一個麗字來說明字的色澤風神，能這樣，字才有生氣，而不是呆板板的。他所說的勢，就是行筆往來的勢，使字形由之而成的動作。勢不可相背，因為畫形分佈，向背必然相對；筆勢往來，順逆則須相成，如此，字脈行氣才能貫通渾成，成為一筆書。所用的工具，若果不是柔軟的獸毛，而是硬性的物質，那就不可能得到出人意外、天成入妙的奇異點畫。世人公認中國書法是最高藝術，就是因為它能顯出驚人奇跡，無色而具畫圖的燦爛，無聲而有音樂的和諧，引人欣賞，心暢神怡。前人千言萬語，不憚煩地說來說

去，只是說明一件事，就是指示出怎樣很好地使用毛筆去工作，才能達到出神入化的妙境。當左當右，當疾當澀，總是相反相成地綜合利用這管筆毫，不斷變化着在點畫中進行活動，而筆心卻必須常在畫中行，這又是不可變易的唯一原則，即一般人所說的筆筆中鋒。他不說筆鋒而說筆心，這就應該理解，寫字時筆毫必須平鋪在紙上，按提相結合着左右前後不停地行動，接觸到紙面的，不僅僅是毫尖而還有副毫，這樣用筆心來說明，就更為明白切當。只要明白了以上所說的用筆道理，其餘峻趯、戰行、橫鱗、豎勒等詞句，就可以得到不同程度的正確體會，便好從事練習。相傳鍾繇弟子宋翼點畫整齊如算子，繇責其字惡，後來發憤改跡，遂成名家，即是不怕辛苦，從用筆下了幾年工夫。右軍也反對寫字點畫用筆直過，直過就是不用提按而平拖着過去，字裏行間若果沒有起伏映帶，便不成書。其他書家主張，大致相同，不多引了。

"雙苞"就是雙鈎，是說食指和中指兩個包在管外而向內鈎着。"共執"是說大指向外撇着，食、中兩指向內鈎着，無名指向外揭着或者說格着，小指貼住無名指下面，幫同送着，五個指都派好了用場。這同後來錢若水述說陸希聲所傳的五字法一致。陸希聲是陸柬之的後裔，傳給晉光。到了南唐後主李煜，增加導送二字，成為七字，這仍是由鈎、撇、抵、送演出的。但得說明一下，原來抵送的送字含義，只是小

指幫助無名指去推送它
的揭、格或者是抵的力
量而已，仍是關於手指
執管一方面的事，而並
不涉及手臂全部往來導
送運筆一方面的作用。

　　"單苞"就是單
鈎，是用大、食、中三
指執管，食指從管外鈎
向內，中指用甲肉之際
往外抵着，其餘二指襯
貼在中指下面。前代用
此執筆法寫字成功的，
只有宋朝蘇軾一人。韓
方明不滿意這種執筆
法，是有理由的。雙鈎

宋・蘇軾《黃州寒食詩》（局部）

執管，可高可低，單鈎則只能低執，低執則腕易着
紙，而且其餘三指易塞入掌心，使掌心不能空虛，便
少靈活性，應用不甚便易。因為它有這種短處，縱然
天性解書，像蘇東坡那樣高明的人有時也不免會顯
出左秀右枯的毛病。但就東坡流傳於世的《黃州寒食
詩》卷子和《潁州乞雨帖》真跡來看，他還是能控制
住這管筆，使筆毫聽他指揮。無施不可，無怪乎黃山
谷對於當時譏評東坡不善雙鈎懸腕的人，要加以反
駁，實是辨誣，而非阿好，你再看他批評東坡兄弟子

由的字，就更能了然。山谷這樣説："子由書瘦勁可喜，反覆觀之，當是捉筆甚急而腕着紙，故少雍容耳。"子由以兄為師，字學自有極大影響，而成就如此，山谷之論，實中要害。單鈎執法並非絕對不可用，但與雙鈎相較，頓見優劣，可以斷言。方明所説"雖有解法，亦當使用不成"，正是説明單鈎執法不易臨機應變之故。

"解法"就是前人所説的解摘法。落筆作字，不能不遇到困境，若遇着時，就得立刻用活手法來把它解脱摘掉。右軍寫《蘭亭修禊敘》時，所用的鼠鬚筆，雖有賊毫，也不礙事，正見得他執筆得法，既穩且準，一遇困難，立即得解。

此處所説的平腕、虛掌、實指，和歐陽詢的虛拳直腕，指實掌空，李世民的腕豎、指實、掌虛，完全一樣。不過平腕的提法，更可以使人容易體會到腕一平肘自然而然地就不費氣力的抬起來。這很合乎手臂生理的作用。所以，我們經常向學書人提示，就採用指實、掌虛、掌豎、腕平的説法，覺得比較妥當些。

第二搦管，亦名拙管。謂五指共搦其管末，吊筆急疾，無體之書，或起稿草用之，今世俗多用五指搦管書，則全無筋骨，慎不可效也。

第三撮管。謂以五指撮其管末，惟大草書，或書圖障用之，亦與拙管同也。

第四握管。謂捻拳握管於掌中，懸腕，以肘助力書之。或云起自諸葛誕，倚柱書時，雷霹柱裂，書亦不輟，當用壯氣，率以此握管書之，非

書家流所用也。後王僧虔用此法，蓋以異於人故，非本為也。近張從申郎中拙然而為，實為世笑也。

　　第五搦管。謂從頭指至小指以管於第一二指節中搦之，亦是效握管小異所為。有好異之輩，竊為流俗書圖障用之，或以示凡淺，時提轉甚為怪異，此非書家之事也。

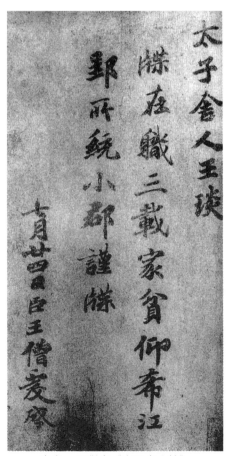

南齊・王僧虔《太子舍人帖》　　　　唐・張從申《李玄靜碑》（局部）

　　第二第三執法共同的毛病，就是捉管過高。過高了，下筆便浮飄，不易着力。所以全無筋骨，只好稱之為無體之書，寫大草時或可一用，日常應用則不適宜。

　　第四捻拳的執法，與虛掌實指完全異趣，掌心一實，腕必受到影響，運動便欠輕靈，便須仰仗肘力來幫助行動。這樣的力，無疑是一種拙力，書法家所以不喜歡用它，但這裏卻抬出了南齊時代著名書家，且為後世所推許的一位王右軍後裔王僧虔來，説他採用此法，説他是取其異於人。這樣解釋，我認為不夠真實，歷史記載有這樣一件事：齊高帝蕭道成善書，曾與僧虔賭寫，賭畢，他問誰為第一，在這樣情況之下，僧虔當然不能無所顧忌，平日遂用禿的筆寫字，

沈尹默書法作品

寫出來的自然要減色些。大家知道，字的好壞，不但在於筆的好壞，而且取決於執筆的合宜與否。僧虔他不用行之有效的祖傳經驗，而偏採取握管寫字，這明明是不求寫好而是求寫壞的辦法，似乎不近情理，知道了他有用禿筆的事，就可以推究他在人前握筆寫字的心理作用，不是企圖避免遭人嫉妒，還有甚麼緣故呢？所以方明也有"非本為"的說法。至於張從申則當別論。竇蒙說他："工正行書，握管用筆，其於結密，近古所少，所恨於歷覽不多，聞見遂寡，右軍之外，一步不窺，意多拓書，闕其真跡妙也。"他傳世有《李玄靜》、《吳季子》等碑，前者勝於後者，向來認為刻手不佳，其實作者握管作字，自成拙跡，不能盡諉過於人，無怪方明不客氣用"拙然"二字來形容其所為，且用"世笑"字樣，明非個人私見。第五搦管，雖與此小異，然於提轉不便，實為同病，不宜採用。

　　　　徐公曰，置筆於大指中節前，居動轉之際，以頭指齊中指兼助為力，指自然實，掌自然虛，雖執之使齊，必須用之自在。今人皆置筆當節，礙其轉動，拳指塞掌，絕其力勢，況執之愈急，愈滯不通，縱用之規矩，無以施為也。

　　方明引徐璹的話，來說明上述五種執筆，哪一種最為合理，便於使用。不言而喻，徐璹是主張用雙鈎執法的。徐璹所說的頭指，即是食指，頭指齊中指即

是雙鈎。用筆貴自在，這句話最為緊要，想用得自在必先執着得法，所以更指出置筆不可當節，當節就會礙其轉動。這個"其"字不是指筆，而是指指節而言，試看下文執之愈急，愈滯不通，是因為拳指塞掌，生理的運用不夠，致絕其力勢的緣故，便可了然。

　　　　又曰，夫執筆在乎便穩，用筆在乎輕健。故輕則須沉，便則須澀，謂藏鋒也。不澀則險勁之狀無由而生也，太流則便成浮滑，浮滑則是為俗也。故每點畫須依筆法，然始稱書，乃同古人之跡，所為合乎作者也。

　　前一段是說執筆，這一段是說用筆。他首先扼要地提出了便穩輕健四字。用筆貴自在，這就是"便"，但"便"的受用，卻得經過一個不便的勤學苦練的過程，方能得到。這其間，就有手腕由不穩逐漸到穩的感覺，等到手腕能穩了，下筆才有準，能穩而準，就有心手相應之樂。字貴生動有力，筆輕才能生動，筆健才能有力。但是行筆一味輕便，是不能寫出好字的，切不可忘記相反相成的道理，必須把輕沉便澀相結合着使用才好。徐璹提出"藏鋒"二字來解釋運用輕沉便澀結合的方法，其意是指示學者不當把藏鋒認為只用在點畫下筆之始，而是貫行在每個點畫之中，從頭至尾，即所謂鱗勒法。筆勢有往來，筆鋒自有回互，這才做到了真正藏鋒，書法是最忌平拖直過的。

"同古人之跡"和"合乎作者"這兩句話的意義，是截然不同的。同古人之跡，只取齊賢之義；合乎作者，則必須掌握住一定技巧，具備了一定風格，而不泥於古，自成一家，方能合乎這個名稱。

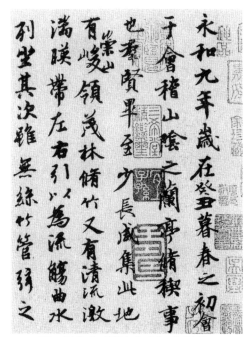

晉・王羲之《蘭亭集序》（局部）

又曰，夫欲書，先當想，看所書一紙之中，是何詞句，言語多少，及紙色目，相稱以何等書，令與書體相合，或真，或行，或草，與紙相當。意在筆前，筆居心後，皆須存用筆法。有難書之字，預於心中佈置，然後下筆，自然容與徘徊，意態雄逸，不得臨時無法，任筆所成，則非謂能解也。

最後，徐璹講到了寫字的謀篇佈局，每當寫時，先得安排，不但要注意到是甚麼內容的文字，詞句多少，而且要看所用的是甚麼式樣的紙張，以何種字體

沈尹默書法作品（局部）

沈尹默書歐陽修論書語（局部）

寫出，較為好看，經過如此考慮，不但色調取得和諧，而且可以收到互相發揮的妙用，遂可以構成整體美，才能引人入勝。自從隸分行草盛行以來，書法得到了極大的發展，廣泛的應用，式樣繁多，異趣橫生。你看鍾繇就擅長三體，銘石之文，用隸法寫；公文往來及教學所用，用楷法寫；朋友信札，用行草法寫。這樣安排，真所謂各盡其能，各當其用。因之，書法家對於這些，也極留心。

　　徐璹在這裏再提出筆法和能解字樣，因為這是關於寫字能寫得好或者寫不好的關鍵問題。若果手中無法，胸中無譜，要想臨機應變，救失補偏，那是不可能的，必須牢記，不得任筆寫字。

附錄二則

　　《法書要錄》所載傳授筆法人名云："蔡邕受於神人，而傳之崔瑗及女文姬，文姬傳之鍾繇，鍾繇傳之衛夫人，衛夫人傳之王羲之，王羲之傳之王獻之，王獻之傳之外甥羊欣，羊欣傳之王僧虔，王僧虔傳之蕭子雲，蕭子雲傳之僧智永，智永傳之虞世南，虞世南傳之歐陽詢，詢傳之陸柬之，柬之傳之姪彥遠，彥遠傳之張旭，張旭傳之李陽冰，陽冰傳徐浩、顏真卿、鄔彤、韋玩、崔邈，凡二十有三人，文傳終於此矣。"

　　此文所記可供參考，並非一無缺遺，即如褚遂良與歐、虞的關係，就沒有提起，是其明證。至於蔡邕受自神人之說，自屬無稽。但獻之也有受法於白雲先生的傳說。這都是由於學者耽玩古跡，精思所得，無師而通，若有神告，世人不察，遂信以為神傳。我們對於此事，應該這樣去理解。文傳終於此，只是指見之於記載者而言，後世得筆法者，仍自有人，試看看宋代歐陽、蔡、黃諸人，嘗有筆法中絕，自某人出始復得之的議論，就可見並非真絕，因為前人遺跡尚在，只要學者肯用心探討，就有重新獲得可能之故。

　　周星蓮《臨池管見》云："書法在用筆，用筆貴用鋒。用鋒之說，吾聞之矣。或曰正鋒，或曰中鋒，或曰藏鋒，或曰出鋒，或曰側鋒，或曰偏鋒。知書者有得於心，言之了了，知而不知者，各執一見，亦復言之津津，究竟聚訟紛紜，

指歸莫定。所以然者，因前人指示後學，要言不煩，未嘗傾筐倒篋而出之；後人摹仿前賢，一知半解，未能窮追極究而思之也。余嘗辨之，試詳言之。所謂中鋒者，自然要先正其筆，柳公權曰：「心正則筆正。」筆正則鋒易於正，中鋒即是正鋒，自不必說，而余則偏有說焉。筆管以竹為之，本是直而不曲；其性剛，欲使之正，則竟正。筆頭以毫為之，本是易起易倒；其性柔，欲使之正，卻難保其不偃。倘無法以驅策之，則筆管豎而筆頭已臥，可謂之中鋒乎？又或極力把持，收其鋒於筆尖之內，貼毫根於紙素之上，如以箸頭畫字一般，是筆則正矣，中矣，然鋒已無矣，尚得謂之中鋒乎？或曰，此藏鋒法也。試問所謂藏鋒者，藏鋒於筆頭之內乎？抑藏鋒於字畫之內乎？必有爽然失、恍然悟者。第藏鋒畫內之說，人亦知之，知之而謂惟藏鋒乃是中鋒，中鋒無不藏鋒，則又有未盡然也。蓋藏鋒中鋒之法，如匠人鑽物然，下手之始，四面展動，乃可入木三分；既定之後，則鑽已深入，然後持之以正。字法亦然，能中鋒自能藏鋒，如錐畫沙，如印印泥，正謂此也。然筆鋒所到，收處結處，挈筆映帶處，亦正有出鋒者，字鋒出，筆鋒亦出，筆鋒雖出，而仍是筆尖之鋒，則藏鋒出鋒皆謂之中鋒，不得專以藏鋒為中鋒也。至側鋒之法，則以側勢取其利導，古人間亦有之。若欲筆筆正鋒，則有意於正，勢必至無鋒而後止；欲筆筆側鋒，則有意於側，勢必至扁鋒而後止。琴瑟專一，誰能聽之，其理一也。畫家皴石之法，三面皆鋒，須以側鋒為之，筆鋒出則石鋒乃出，若竟橫臥其筆，則一片模糊，不成其為石矣。總之，作字之法，先使腕靈筆活，凌空取勢，沉着痛快，淋漓酣暢，純任自然，不可思議，能將此筆正用、側用、順用、重用、輕用、虛用、實用，擒得定，

縱得出，道得緊，拓得開，渾身都是解數，全仗筆尖毫末鋒芒指使，乃為合拍。鈍根人膠柱鼓瑟，刻舟求劍，以圓筆為中鋒，以扁筆為側鋒，猶斤斤曰，若者中鋒，若者偏鋒，若者是，若者不是，純是夢囈。故知此事，雖藉人功，亦關天分，道中道外，自有定數，一藝之細，尚索解人而不得，噫，難矣！

周午亭說用筆，於鋒之中偏藏出，頗為詳明，可供閱讀韓方明文字者參證之用，故錄之附於篇末。

文中"能將此筆正用、側用、順用"下，應有"逆用"二字，坊間排印本脫去，當補入。

用筆能得正側、順逆、輕重、虛實結合使運，而且能擒能縱，能緊能開，這才能利用解法，贏得渾身都是解數。

<div align="right">（一九六二年十月一日）</div>